음악해서
뭐 먹고 살래?

음악해서
뭐 먹고 살래?

김주상
지음

막연한
대우받기가 아닌
어떻게든 살길을
찾아야 한다

사회에 나와 길을 잃은
음악 전공자들을 위한 안내서

음악 전공을 목표로 하거나
음악대학 및 대학원에 재학 중인
학생을 위한 지침서

음악 전공자로서
어떻게 살아갈 것인지에 대한
고민을 녹여낸 책

연주를 전업으로 살아가는 음악가는
극소수라는 불편한 진실

바른북스

음악해서
뭐 먹고 살래?

음악을 전공한 사람이라면, 음악가의 삶을 꿈꾸는 사람이라면, 한 번은 하게 되는 고민이 있다. '음악해서 뭐 먹고 살지?' '클래식 음악으로 생계를 유지할 수 있을까?' '결국 음악을 포기하지 않을까?' 등의 질문들이다.

17세에 독일 유학을 준비하던 나에게는 대학 입학 후 무사히 학사학위라도 받는 것이 목표였다. 감사하게도 베를린 한스 아이슬러 국립음대에 입학해 꿈만 같던 유학 생활을 하던 중 문득 고민이 되기 시작했다. "과연 내가 귀국 후 음악가로 밥벌이하며 살아갈 수 있을까?" 나는 질문에 스스로 답하기 위해 노력했고, 함께 음악하는 선배들과 선생님들에게도 여러 번 질문했지만 누구도 마땅한 답을 내놓지 못했다.

왜일까? 우리는 음악계의 불편한 현실을 마주할 필요가 있다. 음악을 전공하고 '연주자'가 되려는 사람들은 보통 예술중학교-예술고등학교-음악대학-음악대학원의 과정을 거친다. 이 중 대부분은 대학 또는 대학원을 해외에서 졸업하고 귀국한다. 선생님과 선배들이 걸어온 길을 후배들도 걸어가고 있다. 학벌이 스펙이고 스펙이 경쟁력이라는 생각에 학생을 가르칠 기회를 얻고자 유학을 가는 경우가 많다. 많은 음악 전공자가 개인레슨으로 생계를 이어간다.

연주를 전업으로 살아가는 음악가는 극소수에 불과하다. 유학 생활 중 만나 교류하던 한국인 친구들은 공부 마치고 귀국하면 당연히 학생이 생기고, 오케스트라 단원으로 선발되며, 대학과 예술고 등에 출강하다가 후에 교수가 될 수 있을 것이라 생각한다.

독일과 영국의 명문대학에서 최고의 교수님과 공부하였고 국제 콩쿠르에도 다수 우승 및 입상하였으며 유럽에서 연주 활동도 해왔기에, 귀국 후 평탄하고 수월한 직업생활을 내심 기대했다.

귀국 후 광주예술고등학교에서 초청 마스터클래스와 연주를 하고, 마스터클래스들을 개최하며 좋은 시작을 맞는 듯했지만 계속 이어지지 못했다. 이후 귀국하는 많은 동료 음악가들은 경쟁자가 되었고, 1년의 기다림 끝에 겨우 한 명의 학생을 가르치게 되었다.

주변에 클래식 음악을 전공한 친구들이 하나둘씩 음악을 내려놓

고 다른 일을 하는 것을 보며 나 또한 많은 고민을 했다. 지금도 음악을 계속할 수 있을지 확신이 없지만 가능한 계속해 보려는 자세로 임하고 있다.

레슨으로만 먹고살기도 어렵다. 2023년 대한민국의 합계출산율은 0.7명대로 발표되었다. 2024년에는 0.6명대로 하락했다. 공부를 마치고 커리어를 쌓은 선생님들은 많지만 정작 학생이 없는 사회가 되어가는 것이다.

사회의 흐름에 맞춰 우리도 변화하지 않으면 안 된다. 막연하게 대우받기 바라지 말고 어떻게든 살길을 찾아야 한다. 음악 전공은 취업이 안 된다는 생각을 버리고 다양한 일자리를 찾으며 경력을 쌓아가야 한다.

예술단체 창단과 음악사업은 필수라고 생각하고 준비하는 것이 좋다. 주변에 음악하는 많은 전공자는 음악 외 세상일은 모르고, 관심이 있어도 잘 알지 못한다. 국제정세가 어떤지, 금리가 어떤지, 환율이 어떤지, 국가의 경상수지가 얼마인지, 어느 곳에 투자해야 하는지, 심지어는 흔한 적금과 예금 하나조차 가지고 있지 않는 사람들이 있다.

현직에서 학생들을 가르치는 선생님들의 말에 의하면 인서울 상위권의 음대생들이 전보다 바보가 되었다고 한다. 정시로 수능점수를 높게 반영하던 전과 달리, 실기의 비중을 높여 학업 성적이

부진해도 실기가 뛰어난 학생들을 선발하여 수업을 진행하다 보니 음대생들이 바보가 되어 있다는 것이었다.

공부를 마친 후 한국에 계신 선생님과 선배들이 자신을 이끌어 줄 것이라는 기대는 하지 않는 것이 좋다. 그들 또한 자신들의 앞길이 너무나 어려운 상황이기 때문이다. 학생은 줄어들고, 대학은 통폐합되어 교수도 설 자리를 잃는다.

결국 각자도생의 삶을 살아가야 하는 우리는 준비되어 있어야 한다. 언제, 어디서든 필요한 사람이 되기 위한 퍼스널 브랜딩이 중요하다는 것을 인지해야 한다. 나는 책을 통해 음악가가 되는 방법과 커리어 쌓기, 퍼스널 브랜딩과 경제지식을 간단하게 전달하고자 한다.

물론 모든 삶의 방향을 담아낼 수는 없겠지만 이 책을 통해 음악가로서 자립을 고민하는 많은 음악인에게 동기를 부여하여 그들이 다양한 삶의 방식을 찾을 수 있는 계기가 되기를 바란다.

2024년 어느 날
김주상

| 목차 |

2장 · 클래식 공연을 기획하는 법

3장 · 나를 대표하는 키워드

4장 · 직업인으로서의 음악인

꼭 읽어봤으면 하는 책들
참고문헌

음악가를 향해
첫발 떼기

클래식 음악 전공자가
된다는 것은

음악을 전공하는 학생은 보통 예술중학교-예술고등학교-음악대학을 거쳐 대학원에 진학한다. 조기 유학을 떠나 해외에서 대학과 대학원을 졸업하고 귀국하거나, 대학까지 국내에서 졸업하고 대학원은 해외로 진학하는 것이 일반적이다.

입시를 위한 전공생의 노력과 경제적 지출이 매우 크다. 개인레슨의 경우 시간 단위로 금액을 책정하는데, 보통 15만 원에서, 많게는 40만 원이 넘는 금액을 받는다. 입시가 가까워지면 이틀에 한 번씩, 혹은 매일 두 시간 이상 레슨을 받는 게 허다하다.

월 레슨비로만 몇백만 원에서 몇천만 원을 투자하게 되는 것이다. 연습도 게을리하지 않아야 하기에 스스로 투자하는 시간 또한 매우 길다. 아침에 눈 뜨고 밤에 잠들기 전까지 연습에만 몰두한다고 해도 과언이 아니다. 거기에 학교 공부까지 한다면 음악학도들이 쓰는 시간과 노력은 헤아릴 수 없다.

그렇게 입시를 치르고 학교에 다니면서도 스펙 쌓기는 멈추지 않는다. 콩쿠르 출전, 연주회 개최 등을 끊임없이 이어간다. 예체능은 편하다는 주변의 왜곡된 시선과 싸워야 하는 것도 그들의 과제다.

유학을 떠난 음악 전공자는 더욱 치열하게 경력을 쌓는다. 국제 콩쿠르에 입상하지 못하면 해외에서 받은 학위도 높게 평가하지 않기 때문이다. 그럼에도 공부를 마치고 사회에 나온 음악인의 삶은 평탄하지 않다. 생계를 위해 할 수 있는 일들로는 보수를 받는 솔리스트로서 연주 활동, 오케스트라나 실내악 팀의 객원 활동, 반주자 활동, 작·편곡으로 받는 사례금, 개인레슨으로 받는 수업료 정도로 한정적이다.

대부분 음악가는 레스너가 된다. 레슨비를 받아 생계를 유지한다. 학생이 많은 인기 있는 선생이라면 남부럽지 않게 벌며 살아갈

수 있지만 레슨생을 유치하기란 생각 이상으로 어렵다. 대부분 지인의 소개로 이루어지는데, 지인들 또한 학생이 있으면 다른 사람에게 소개하지 않는다. 결국 방법은 온라인과 오프라인 셀프 마케팅뿐이다.

학벌이 스펙의 전부인 시대는 끝났다

음악 전공자들에게 미안하지만 학벌이 스펙의 전부인 시대는 끝났다. 명문 음악대학을 졸업하고 대학원에서 박사학위까지 취득하더라도 주변을 둘러보면 온통 박사투성이다. 대한민국에 유독 박사학위 소지자가 많으며, 예체능 분야에서도 끊임없이 박사가 증가하는 통계수치를 당신은 알고 있는가?

2000년대 초반까지만 해도 스펙 위주의 사회였다면 지금은 다르다. 이제는 다방면에 실무경험이 있는 당장 일할 수 있는 '현장고수', '남들에게 필요한 사람'이 아니라면 살아남지 못한다. 수렵채집사회에서는 사냥과 채집을 못 하면 굶어 죽었다. 현대의 자본주의 사회는 돈을 벌지 못하면 굶어 죽는다.

클래식 음악을 전공해서 연주자로 성공하려면 임윤찬, 조성진,

손열음 정도의 실력과 콩쿠르성적이 필요하다. 하지만 음악 전공자 모두가 메이저 국제 콩쿠르에서 우승할 수는 없기에 현실적으로 생각하는 것이 중요하다.

쇼팽 콩쿠르, 차이콥스키 콩쿠르, 퀸 엘리자베스 콩쿠르, 루빈스타인 콩쿠르, 반클라이번 콩쿠르, 부조니 콩쿠르, 게자 안다 콩쿠르 등의 메이저 콩쿠르에 도전은 하되 실패했다고 좌절하고 무너지기만 하면 가망이 없다. 콩쿠르 이외에도 성공할 수 있는 방법을 소개하고자 한다.

국제 콩쿠르에 우승하거나 입상한 연주자들만 성공할 수 있다고 생각하는 경향이 있다. 하지만 **임현정**이나 **Víkingur Ólafsson** 등의 피아니스트는 콩쿠르가 아닌 음반과 소셜 매체를 통해 명성을 얻어 활발하게 활동 중이다.

유명 한국인 피아니스트 임현정은 국제 콩쿠르로 유명해지기보다 유튜브에 본인의 연주 영상을 업로드해 SNS를 통해 인기를 얻은 후, 현재 연주를 하며 국제 콩쿠르 심사위원으로 위촉되고 초청 강연을 다니는 등의 활동을 하며 살아가고 있다. 우리가 알고 있는, 음악대학과 대학원을 졸업하고 국제 콩쿠르에서 두각을 드러내야만 연주자로 살아갈 수 있다는 편견을 깬 하나의 사례이다. 그

또한 음악대학과 대학원에서 공부하여 학위를 취득하였지만, 국제 콩쿠르가 아닌 유튜브라는 매체를 통해 유명해지고 그것을 발판으로 연주자로 활동하고 있으니 꼭 콩쿠르만이 본인을 증명하는 수단은 아니라고 할 수 있다.

아이슬란드 출신 피아니스트 Víkingur Ólafsson은 유럽과 미국을 중심으로 활발한 활동을 하는 유명 연주자다. 그의 음반 〈Philip Glass〉는 아이슬란드의 글렌 굴드로 평가받았으며 BBC Music, Opus Klassik Award 등에서도 음반상을 수상하며 음악가로서 입지를 굳혀나갔다.

어린 시절 피아노 선생이던 자신의 어머니에게 처음 피아노를 배우기 시작했고 뉴욕의 줄리아드 음대에서 학사와 석사를 졸업했다. 그의 음반과 뮤직비디오는 기존 클래식 음악가들과 차별점이 있는데, 바흐의 피아노곡을 녹음한 음반에 영화의 일부를 촬영한 듯한 뮤직비디오를 촬영하여 더했다. 마치 영화 배경음악처럼 바흐의 음악은 어우러졌고, 대중이 접하기 쉽고 편한 영상이 되었다. 영상의 길이도 약 5분가량으로 부담 없었고, 이는 클래식 음악의 새로운 시도라 생각된다.

보수적인 클래식 음악가의 시선으로 보면 주객이 전도되었다고

표현할 수도 있겠다. 연주 중심이 아닌 영상 중심이며 음악은 배경에 깔려 있다고 느낄 수 있다. 하지만 묻고 싶다.

변화하는 사회에 고전적 전통을 지키는 것이 중요할까? 어떻게 해서든 시대에 발맞춰 어우러지는 것이 중요하다.

드라마와 영화에 OST로 사용된 음악들은 영상매체와 함께 흥망성쇠가 결정된다. 성공한 드라마와 영화에 삽입된 음악들이 음원 순위에서 상위권을 유지하는 것을 볼 때, 클래식 음악이 그 자리를 대신하지 말라는 법도 없지 않은가. 다양한 시도를 할 필요가 있다.

K-POP을 선도하는 아이돌도 세대가 나뉜다. 그 경계가 불분명해 팬들 사이에서 논쟁이 많지만 대략 정리하면 1세대 아이돌은 90년대에 서태지와 아이들, 핑클, SES 등이 등장하며 듣는 음악에서 보는 음악으로의 전환이다.

2000년 이후 아이돌은 전문적인 트레이닝을 받고 소속사의 연습생 생활을 거쳐 데뷔한다. 소녀시대, 원더걸스 등의 아이돌들이 2세대 아이돌이다. 더 이상 한국에만 머무르지 않고 해외 진출을 적극적으로 시작한다.

2005년경 유튜브가 처음 생겨난다. 이후 대중매체의 발전이 빠

르게 이루어지며 한류열풍이 본격화되기 시작한다. 시장의 판이 커진 것이다. 넷플릭스를 필두로 OTT 서비스가 등장하고, 〈오징어 게임〉이 전 세계적 메가 히트를 기록한 2020년, 4세대 아이돌의 활동이 시작된다. 1, 2, 3세대와 비교되는 점은 일본과 중국 등의 시장만 노리지 않고 유럽과 미국 등 전 세계 시장을 공략하여 많은 부분 영어로 노래한다. 사이에 가끔 한국어가 섞여 있기도 하다.

2023년 하반기부터 2024년 현재 활동 중인 5세대 아이돌을 눈여겨보고 있다. 케이팝 팬들 사이에서 4세대와 5세대의 정확한 기준이 없다며 논쟁이 있지만 중요한 것은, 보이넥스트도어, 제로베이스원, 라이즈, 투어스와 같은 그룹들의 음악은 자유롭고 개성 있으며 쉽고 듣기 부담 없다는 점이다.

4세대 아이돌 뉴진스가 선도한 이지리스닝 열풍은 5세대 아이돌에게도 이지리스닝 + 청량의 성공 공식을 물려주고 있다.

클래식 음악가의 삶을 말하는 책에서 왜 갑자기 K-POP 아이돌을 언급하는지 의문을 가질 수 있겠지만, 예시를 통해 전달하고 싶은 메시지는 간단하다.
기술과 문명이 발전함에 따라 세대의 변화가 짧아지고 있으며, 변화에 맞추어 따라가지 않으면 도태될 수밖에 없다.

10년이면 금수강산이 바뀐다는 옛말이 있다. 10년을 하나의 세대로 묶어 생각하던 시대다. 코로나 이후 급격히 짧아진 세대는 이제 3년을 주기로 한다고 봐도 과언이 아니다. 세상은 빠르게 변화한다. 당신도 변해야만 한다. 최근 트렌드는 '이지리스닝'이다. 듣는 이가 부담 없이 들을 수 있는 어렵지 않은 짧은 곡을 선호한다. 틱톡의 등장 이후 유튜브에서도 긴 영상은 소비되지 않으며 대부분 쇼츠의 형태로 1분에서 2분 사이 영상을 많이 시청한다.

미디어의 발전으로 사람들은 점점 빠르고 자극적이며 간편한 것을 즐기려는 경향이 생겼다. 클래식 음악도 트렌드에 따라가면서 정통성을 지킬 방법을 고민해야 한다.

한국 클래식 음악의 현실

클래식 음악을 전공하는 학생들을 보는 시선이 어떤가, 부잣집 자식 아니면 집안 기둥뿌리 뽑은 자식이 아닐까? 과격한 표현이지만 실제로 나도 많이 들어온 말이다.

공부를 마칠 때까지 들어가는 비용을 감당하는 게 버거운 음악 전공자가 많다. 레슨비, 연습실비. 공연티켓, 선후배 간의 선물, 교

수님 선물, 대학 학비, 유학비용 등 인문대를 졸업하고 취업전선에 뛰어드는 학생과는 대비된 모습이다.

한국에 서양음악이 도입된 지 100년이 지난 지금, 음악대학이 생겨나고 많은 인재들이 배출되었지만 그들이 설 자리가 충분하지 않은 것은 사회적 문제다. 유독 음악계는 행동하는 것에 조심스럽다. 연대하여 시장을 키워나가는 것을 두려워하고 남들과 다른 행보를 하는 사람을 이단으로 취급하는 경향이 있다.

음악 전공자의 취업은 어렵고 관련 직종 또한 적은 편이다. 제러미 밴담의 공리주의를 알고 있는가, 결국 총량은 정해져 있고 다수의 이익을 위해 소수는 희생하게 되는, 즉 파이가 있다면 하나의 파이를 여러 명이 나누어 먹어야 하는 상황이기에 파이의 크기를 키우면 작은 파이 하나보다는 큰 파이 하나를 나눠 먹을 사람의 수가 더 많아질 것은 분명하다. 선배 음악인은 자신과 후배 음악인을 위해 음악시장의 파이를 크게 만드는 것에 힘써야 한다.

유학까지 마치고 귀국한 인재들이 설 자리가 없어 마트 계산원, 옷 가게 직원, 식당 주방 등을 전전하며 살다가 음악을 포기하게 되는 일들은 없어야 할 것이다.

인류는 질병과 전쟁을 통해 발전한다. 큰 피해를 보고 많은 사람이 죽어 나가지만 그 끝에는 늘 눈부신 발전이 있었다. 중세 시대 흑사병을 이겨낸 유럽은 문화와 경제의 황금기인 르네상스 시대를 맞아 기술의 발전을 이룩해 냈고, 수많은 전쟁을 통해 문명을 발전시켰다.

21세기 전 세계는 코로나19를 겪으며 큰 피해를 봄과 함께 발전했다. 코로나19는 비대면화와 자동화를 가속했다. 10년이면 금수강산이 변한다는 옛말과는 달리 이제는 3년이 채 안 되어도 세대가 변화한다.

코로나19를 기점으로 세계와 우리의 삶이 과거와는 다른 양상을 띠고 있으며 이는 교육도 예외가 아니다.

코로나를 겪은 포스트 코비드 시대의 키워드는 '언택트'다. 온라인과 비대면은 일상이 되었고, 학교뿐만 아니라 회사도 비대면 재택근무를 선호하게 되었다. 코로나 시기, 학기는 정해진 시기에 시작되지 못하였으며, 이후 온라인학습이 이루어졌지만, 이는 지식 정보의 전달만 겨우 수행했을 뿐이었다. 이 과정에서의 혼란과 우여곡절은 말할 것도 없었다. 결국 학생들은 비대면 강의의 질 저

하, 학교 시설 미이용, 학습권 침해 등에 큰 불만을 느끼게 되었다.

행정안전부가 발표한 〈주민등록인구통계〉에 따르면, 2020년 출생자는 27만 5,815명이다. 반면 사망자는 30만 7,764명으로, 처음으로 인구의 데드크로스가 발생했다. 인구 감소는 국가적으로도 중대한 문제이지만, 대학으로서는 당장 생존이 걸려 있는 문제다.

출생자 감소는 곧 학령인구의 감소를 의미하고, 이는 '정해진 미래'라는 점에서 절망적이라는 말까지 나온다. 대학교육연구소가 통계청과 교육부의 자료를 활용해 분석한 결과, 만 18세 학령인구는 2024년 43만 명, 2040년엔 절반인 28만 명으로 줄어들 전망이며, 그에 따라 지방대 신입생 충원율은 70%를 채 밑돌 것으로 예상된다.

더 이상 어린 학생은 없다. 중년과 노년기에 배움의 열망이 있는 사람들이 많다. 전쟁 이후 산업역군으로 활약하느라 제대로 배우지 못했거나, 혹은 다른 일을 하느라 원하던 배움을 가지지 못한 중장년층의 요구를 충족시켜 주는 것이 앞으로의 교육이다.

음악대학에서 음악을 전공한 후, 노인복지사업을 하며 노년층에게 시 쓰기와 동요 만들기 수업 등 음악교육을 하는 선생님이 계시는데, 나의 첫 피아노 선생님이다. 20년 전, 노인복지사업을 시작

한다고 했을 때 주변에서 잘 안 될 거로 생각했지만 2023년 현재, 입지가 단단한 건실한 사회복지사업가로 자리 잡았다.

지금은 '요람에서 무덤까지'를 외치는 평생교육, 평생직업의 시대이다. 중장년의 배움에 대한 열정은 20대보다 오히려 더 강렬하기도 하다. 코로나와 저출산, 수요보다 많은 공급 속에서 아직도 수요에 비해 적은 공급이 무엇인지 찾아내야만 한다.

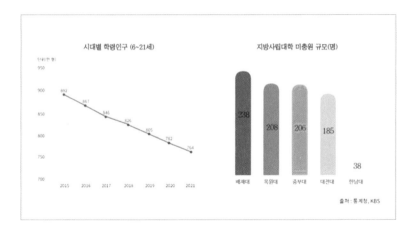

∶　전공자와 연주자는 다르다

독일 유학 시절 피아노 지도교수님이던 엘다 네볼신 교수님이 물었다.

"주상, 피아노를 치면 다 피아니스트일까?"

나는 잠시 망설이다 대답했다. "피아니스트 Pianist는 Piano를 연주하는 ist, 즉 사람이기에 피아노를 연주하기만 한다면 누구나 피아니스트는 맞아요."

선생님은 잠시 고민하시더니 나의 답이 맞다고 말씀하셨다. 덧붙여, 누구나 피아노를 연주하면 피아니스트이지만 아마추어 피아니스트와 프로페셔널 피아니스트를 구분할 필요는 있으며 적어도 연주를 직업으로 하려면 프로페셔널한 피아니스트가 되어야 한다고 하셨다.

음악대학에서, 혹은 대학원에 진학하여 학위를 받았다 해서 모두가 전문 연주자는 아니다. 대부분 형편없는 실력을 가지고 있으며 일부만 연주자에 걸맞은 실력을 가지고 있다. 학교 이름과 학위만 보는 한국 사회에서는 슬프게도 어쩔 수 없다는 의견도 있다.

전공자와 연주자는 확실히 다르다. 전공자는 음악을 전공하여 학위를 받은 사람이며 연주자는 연주 활동을 직업으로 공연 현장에서 활동하는 음악가를 연주자라고 한다. 음악을 전공하는 학생이라면, 전공자가 아닌 연주자에게 레슨을 다닐 것을 권한다. 연주

실력이 갖추어진 선생님과 아닌 선생님의 레슨은 다르다.

유럽에서는 그랜드피아노 두 대를 놓고 선생님이 옆에서 연주하여 보여주고 들려주며 가르치는 레슨이 보편적이다. 바이올린 등의 악기 또한 선생님이 직접 보여주고 들려주는 레슨을 한다. 이를 통해 학생은 좋은 소리를 내는 방법과 음악적 생각을 표현하는 것을 이해하고 배울 수 있다.

안타깝게도 한국의 많은 선생님들이 학생을 앉혀두고 말로만 레슨하는, 보여주지 않는 방식의 레슨을 하고 있었다. 몇몇 선생님들에게 이유를 물어보았을 때, "학생에게 자신 있게 보여줄 실력이 아니다."와 "보통 다른 선생님들도 그렇게 많이 하신다."는 답을 받을 수 있었다.

사회에서 경쟁력이 없는 사람은 뒤처지고 도태된다. 경쟁력을 갖춘 사람이 되려면 본인의 전공 분야에서 실력을 갖추어야 한다. 학생은 좋은 선생님을 고르는 안목을 키워야 할 것이고, 선생은 좋은 수업을 하기 위한 노력을 해야 한다.

선생은 님이 아니다

이투스, EBS에서 수학 강의를 하고 있으며 MK 에듀케이션 대표로 있는 유명 수학 강사 정승제의 강의 중 '선생님 호칭'에 관한 이야기가 나온다. 정승제 사생팬 유튜브 채널을 통해 접하게 된 것으로 기억하는데, 영상 속 정승제 강사는 자신을 선생님이라고 부르지 말라고 말한다. 선생님을 선생님이라고 부르지 않으면 뭐라고 부르나 하는 생각을 함과 동시에 그는 자신을 생선님이라고 부르라 한다. 이후 밈으로 정승제T(Teacher)가 아닌 정승제F(Fish)로 불리며 하나의 밈이 되었고 학생들에게는 더욱 친근하게 다가갈 수 있게 되었다.

선생이라는 말의 뜻은 先(먼저 선) 生(날 생), 직역하면 먼저 태어난 사람이다. 하지만 어떠한 일에 경험과 지식을 가지고 있다면 그 분야에서 먼저 앞서간 사람이므로 선생이다. 여기에 님을 또 한 번 붙이는 것은 과한 존칭으로 생각된다.

전 세계적으로 사회가 변화하며 가치관과 문화도 변화한다. 과거의 선생들이 권위적이지만 부모 같은 존재였다면, 지금의 선생은 함께 교류하고 성장하며 상호 간의 발전을 추구하는 사람이다. 나는 학생들에게 반말을 하지 않는다. 그리고 학생들도 상호존중

한다. 존중은 일방통행이 아닌 쌍방통행이라고 생각하기에, 학생들도 하나의 인격체로 존중받아야 한다고 생각해 절대 함부로 대하지 않으려 애쓴다.

상호 존중이 있지만 친구처럼 가까워질 수 있고, 자유롭게 질문하고 대화하며 가르치고 배우는 사제간이 아름답다 생각한다. 나이가 조금 있으신 선생님들의 걱정으로는, 학생에게 존대하고 너무 잘해주면 선생을 만만하게 여기고 말을 잘 듣지 않는다는 것과 선생님이 학생과 가까운 유대관계를 맺지 못할 수도 있다는 것들이 있었다.

다행히도 아직 선생을 존중하지 않는 학생은 만나지 않았다. 오히려 먼저 존중하자 학생들도 쉽게 선생님을 업신여기지 못하는 것을 느꼈다. 서구 문화권에서는 선생과 학생은 수업 시간에는 서로 존대하지만, 수업 이외의 시간에는 친구로 지내기도 한다.

학생과의 커뮤니케이션

"학생들에겐 완벽한 선생이 필요한 게 아니다. 학생들이 학교에 오고 싶어 하고, 공부에 대한 애정을 키울 수 있는 행복한 교사가

필요하다."

-리처드 P. 파인만
(Richard Phillips Feynman, 1918-1988 이론물리학자,
1965년 노벨물리학상 수상자)

"자기 분야를 남에게 가르쳐야 하는 사람만큼 많이 배우는 사람
은 없다."

-피터 드러커
(Peter Drucker, 1909-2005, 미국의 경영학자)

"나는 나의 스승들에게서 많은 것을 배웠다. 그리고 내가 벗 삼
은 친구들에게서 더 많은 것을 배웠다. 그러나 내 제자들에게선
훨씬 더 많은 것을 배웠다."

-탈무드
(Talmud)

"시대에 뒤떨어진 선생만큼 딱한 것도 없다."

-헨리 애덤스
(Henrt Adams, 1838-1918, 미국 역사가,
《헨리 애덤스의 교육/The Education of Henry Adams》로 퓰리처상 수상)

1장 음악가를 향해 첫발 떼기

명언은 시대를 넘어 전달된다. 선생과 가르침에 대한 말들을 인용하는 것으로 글을 시작하는 이유는 우리가 가진 선생에 대한 태도와 관점을 다시 한번 짚어보기 위해서다. 우리가 가진 선생이란 말도 학생이란 말만큼 선입견과 관성이 크다.

일방적, 하향식 지식 전달자로서의 선생은 미래에 더 이상 존재하지 않을 수 있다. 20세기 선생의 역할을 왜 21세기인 지금까지 놓지 못하는 것일까? 결국 선생은 학생을 위한 설계자로 진화해야 한다.

김용섭 작가의 《아웃스탠딩 티처(Outstanding Teacher)》에서는 이렇게 말한다.

> "선생은 철저히 학생을 위해 존재해야 한다. 학생을 위한 도구이자 충실한 도우미일 필요도 있다. 과거를 가르치는 것이 아니라 빠르게 변화하는 현재를 학생과 함께 공부하며 배워가야 한다. 일방적으로 가르치는 티칭의 시대에서 자기 주도적으로 배워가는 러닝의 시대로 바뀌었고, 이제 가르치면서 배우는 러닝 바이 티칭의 시대가 되었다."

위에서 말하듯 선생과 학생의 관계는, 특히나 레슨을 하는 장면

에서 사제관계는 더 이상 선생 위주의 관계가 아닌, 학생이 중심이 되고 선생은 학생을 어떻게든 뒷받침하는 존재가 되어야 한다. 현재는 빠르게 변화하고 있고 학생 또한 변화한다. 하지만 선생이 변화에 멈춰 있다면 그것은 자격 미달이다.

어떻게 해야 학생과의 커뮤니케이션을 원활하게 할 수 있을지 고민했다. 또 어떻게 글로 풀어낼지도 무척이나 고민했다. 우리는 알고 있다. 수업에서 학생은 비판적 사고를 통해 선생에게 끊임없이 자유롭게 질문하고 토의하며 답을 끌어내는 것이 바람직하다는 것을 말이다. 그러나 어떤가, 실제 학생들은 선생의 권위에 못 이겨 지레 겁을 먹기 마련이다.

한스 아이슬러 음악대학에서 피아노 교수법 수업을 이수하며 베를린 C.P.E.Bach 예술고등학교에 다니는 어린 학생들을 지도할 기회가 있었다. 어린 나이에도 자신의 의견을 확실하게 말하고, 궁금한 점을 질문하며 선생의 수업에도 무조건적인 수용 대신 비판적 사고로 자신에게 알맞은 답을 도출해 내는 아이들을 보았다.

한국에 귀국한 이후, 마스터클래스와 초청 강의, 개인레슨을 해오며 만난 단 한 명의 학생도 비판적인 사고로 능동적인 학습을 하지 않는다는 것에 놀랐다. 나의 경우, 마스터클래스가 되었건 레슨

이 되었건 어떻게든 배우고 실력을 늘리겠다는 의지를 가지고 선생을 피곤하게 할 만큼 질문을 하는 편인데, 한국에서 만난 학생들은 모두 그저 선생이 모든 걸 해결해 주기를 바라는 능동적 의지가 없는 수동적인 사람들뿐이었다.

피아노 레슨에서만 문제 되는 부분이 아니다. 무언가를 배우는 과정에서 학생이 직접 고민하고 질문하여 답을 찾아내는 것과 일방적으로 완성된 답을 확인하는 것은 배움의 질이 다르다. 학생을 능동화시키려는 노력의 일환이 자유로운 커뮤니케이션이다. 상호작용을 통해 함께 답을 찾아내는 선생과 학생이 되어야만 하는 이유이다.

김용섭의 《프로페셔널 스튜던트》와 《아웃스탠딩 티처》 두 권은 학생과 선생 모두가 꼭 읽어봐야 할 책으로 추천한다.

⋮ 레슨의 체계화

이 책을 읽고 있는 당신이 이미 레슨 경력이 조금 있는 선생일 수도 있고, 이제 막 레슨을 시작하는 초보 선생일 수도 있다. 혹은 지금 레슨을 받고 있는 학생일지도 모른다.

당신이 누구라도 상관없다. 중요한 것은 수업의 체계화다. 간혹 선생 중 계획 없이 당일에 학생을 보고 대충 시간을 보내다가 돌려보내는 경우가 있다.

유독 악기레슨과 같은 실기 과목에서 이런 일이 발생하는데, 레슨을 강의나 수업이라고 생각하지 않는 경향이 있기 때문이라 본다. 대학에 다니는 학생이라면, 혹은 강의하는 강사나 교수라면 알고 있을 것이다. 학기 시작 전, 강의계획서가 공개된다. 강의계획서는 한 학기 동안 그 과목을 맡은 선생이 차시마다 어떠한 것을 어떻게 가르치겠다는 계획서다. 학교에서는 그 계획서를 가지고 강의개설 여부를 판단하며, 학생들 또한 수강을 결정한다.

자 이제 레슨으로 돌아와 보자. 레슨 또한 수업이다. 계획이 있어야 한다. 학생이 어느 정도의 성취 능력을 가지고 있는지를 파악한 후, 레슨 때마다 목표를 설정하고 도달할 수 있게 만들어야 한다. 그리고 학생에게 계획을 공유하여 목표에 도달할 수 있도록 독려하여야 한다.

나의 경우 학생의 레슨을 1달 단위로 잡는다. 1달 동안 레슨할 날짜와 시간, 그리고 어떤 곡을 어디까지 어떻게 가르칠지 전월 말 학생과 상의하여 결정한다. 그렇게 하면 다음 한 달간은 계획된 수

업들이 진행될 수 있다. 2달이나 3달을 한 번에 계획할 수도 있겠지만 실기라는 과목의 특성상 학생이 배우고 익히는 정도가 다르기 때문에 1달 단위를 추천한다.

선생이라면 당장 수업을 계획하라, 학생이라면 선생이 계획을 세우고 가르치는지 판단하고 아니라면 빠르게 다른 선생을 찾길 바란다. 선생에게 질문하는 것은 학생의 권리이며 질문에 답하는 것은 선생의 의무다.

음대 졸업 후,
이 정도는 기억하자

∶ **필수교양, 서양음악사**

음악대학을 졸업한 학생들의 대부분은 학교에서 공부했던 이론과 음악사를 절반 이상 잊고 살아간다. 물론 망각은 신이 인간에게 준 축복이다. 에빙하우스의 망각곡선을 알고 있는가? 에빙하우스에 따르면 시간이 지남에 따라 학습한 기억을 잊게 된다고 한다. 아래의 망각곡선을 보면 20분이 지났을 때에 벌써 58.2%의 학습 기억이 사라지고 없다.

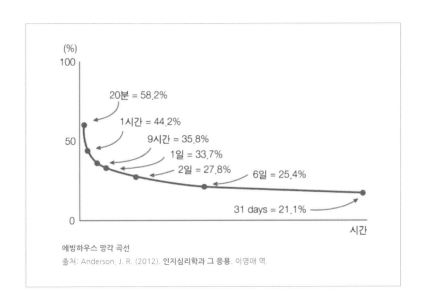

에빙하우스 망각 곡선
출처: Anderson, J. R. (2012). 인지심리학과 그 응용. 이영애 역.

음대를 졸업하고 연주자이자 레스너로 살아가려면 기초적인 지식을 가져야 한다. 음악이론과 서양음악의 역사를 모르면서 클래식 음악을 하는 것은 아마추어와 다를 바가 없기 때문이다.

이 책에서 다룰 서양음악사는 사실 음악사라고 하기에도 서양사라고 하기에도 애매한 포지션이다. 음악사도 결국 역사의 일부이고 음악사를 이해하기 위해서는 당시 시대적 상황을 알아야 하기 때문에 음악을 위주로 시대별 작곡가들을 소개하는 방식이 아닌 각 시대별 상황과 전반적인 시대적 특징을 주로 다룬다. 각 시대별 작곡가와 음악형식에 대해 더 알고 싶다면 서양음악사를 전문으로 다루는 책을 읽어보길 권한다.

이 책은 음악 전공자가 살아가는 데 도움이 되길 바라는 가이드 북이기 때문에 폭넓은 서양음악사를 담아내기에는 어려움이 있음을 이해 바란다.

클래식이라는 말은 처음부터 음악용어는 아니었다. 오히려 음악과 별로 인연이 없는 말이라고 할 수도 있겠다. 중세 말부터 르네상스에 걸친 무렵에 클래식의 의미가 구체화 되었다. '클래식'은 고대 그리스·로마의 문화·예술을 말한다.

고대 그리스의 음악이론은 문서 형태로 전해지고 있었으나 독특한 문자로 적힌 그리스의 악보는 겨우 몇 곡의 단편이 남아 있었으며 근대에 발견되었다. 그런 이유로 '클래식'의 부흥이어야 할 르네상스도 유독 음악에서는 부진했다. 우리가 알고 있는 르네상스의 미술과 건축에 비해 음악을 떠올렸을 때 누구나 알 만한 유명한 음악이 없다시피 하다.

르네상스 시대의 유명 음악가인 빌라르트·오를란도 디 라소·팔레스트리나의 이름이 레오나르도·라파엘로·미켈란젤로만큼 많이 알려지지 못했다.

르네상스 음악이 발전하지 못한 이유로는 고대 그리스의 음악이 보존되지 않았기 때문이라는 설이 있는데, 그리스뿐만 아니라 고

대 메소포타미아, 이스라엘, 이집트의 음악 또한 전해지지 않았다. 고대음악이 상당히 발달했고 악기도 정비되었으며 직업적인 음악가가 존재했던 것으로 추정되지만, 완비된 기보법이 없었던 고대의 음악은, 극히 일부분의 자료만이 남아 있었다. 마치 구전으로 내려오는 한국의 판소리 같다고 할 수 있겠다.

폴리포니의 발달

중세 교회음악에서는 기존과는 다른 변화가 있는데, 폴리포니의 발달이다. 다성음악을 의미하는 폴리포니는 Poly + Phone의 합성어로, 여러 개의 선율이 있다는 것이다. 폴리포니의 형식을 모방한 폴리멜로디와 폴리리듬도 등장하는데, 쇼팽 소나타 3번 1악장을 보면 두 개의 멜로디가 폴리포니처럼 연주되는 폴리멜로디 구간이 등장하며, 이후 근현대에는 폴리리듬이 등장하게 된다. 폴리포니의 등장은 기존 9세기 말까지의 단선율 모노디를 벗어나 바로크 음악을 발전시킬 수 있는 발판이 되었다.

9세기 말, 교회에서는 그레고리오 성가의 선율에 한 개나 그 이상의 대성부를 더해서 부르기 시작했다. 이와 같은 초기의 다성음악은 '오르가눔'이라고 불렸으며, 12세기 후반부터 13세기에 걸쳐 노트르담 사원의 부속 음악 학교 '스콜라 칸토룸'을 중심으로 한, '노트르담 악파'의 음악가들에 의해 크게 발달했다.

모차르트의 〈아베 베룸 코르푸스〉로 유명한 '모테트 형식'도 13세기의 다성부 성악곡 '모테투스'에 유래한 것으로서, 모테투스는 오르가눔에 비해 각 성부가 자유로이 독립된, 보다 폴리 포닉한 형식이었다.

14세기 다성음악은 교회뿐만 아니라 세속음악에도 침투하기 시작하여 '마드리걸'이나 '론도' 등 새로운 형식을 만들어냈다. 이들은 '아르스 노바(새로운 예술)'라는 이름으로 이탈리아의 상업 도시 피렌체를 중심으로 발전했다. 당시 피렌체는 상업의 중심도시였던 만큼 많은 사람들이 모이고 오가며 교류했기에 음악을 비롯한 문화도 함께 발전했다. 몬테베르디의 오페라 오르페우스가 초연된 도시이기도 하다.

르네상스 음악 (14세기 후반-16세기)

르네상스란 다시 태어난다는 뜻을 가지고 있다. 앞에서 언급했듯이 고대 그리스의 문화와 예술은 높은 수준으로 발달해 있었는데, 그리스의 알렉산드로스 대왕이 전파한 헬레니즘은 문명에 큰 발전을 가져왔다.

고대를 지나 중세에 더욱 발전할 것으로 믿었던 문화와 예술은 오히려 종교로 인해 퇴화했다. 종교 지도자들의 영향력이 강해지고 개인이 중요한 사회가 아닌 신과 종교가 우선이 되는 사회에서

예술은 신에게 바치는 행위가 되었고, 성 삼위일체(Holy trinity)의 3 이라는 숫자는 신성하게 여겨졌다. 성 삼위일체를 상징하는 건축물과 미술품과 교회음악들이 그것이다.

사람들은 중세를 암흑의 시대라 부른다. 왜일까? 종교와 신의 절대적인 권위에 개인은 뒷전으로 밀려난 데다가 전 세계 인구의 3분의 1을 사망에 이르게 한 흑사병이 창궐한 가운데 당시 유럽은 혼돈과 암흑의 시대를 살아갈 수밖에 없었다.

흑사병을 겪으며 종교의 권위가 무너지기 시작하는데, 질병과 고통 속에서 신에게 구원을 청하고 종교 지도자들에게 기대었던 중세의 사람들은 흑사병을 물리치지 못한 종교 지도자들과 신에 대한 불신이 생겨났고 이는 후에 흑사병이 종식된 후 다시 태어난다는 의미의 르네상스 시대를 맞이하는 데 발판이 되었다.

다시 태어난다는 의미를 가진 르네상스 시대는 고대 헬레니즘의 부활 운동이라고 할 수 있는데, 앞에서도 언급했지만 아쉽게도 미술과 건축에 비해 르네상스 시대 음악은 큰 발전을 할 수 없었다. 그럼에도 르네상스의 음악 작품은 음역이 훨씬 넓어지고 새로운 음이 연주되었다. 악보 인쇄술의 발명, 정량기보법의 보급도 르네상스 음악의 큰 산물이다.

당시 시대적 상황을 살펴보자면 1447년 독일 구텐베르크에서 활자 인쇄 기술이 발명되어 보급되기 시작하였고 인쇄물의 가격이 저렴해지며 민중에게 책과 악보가 보급된다. 1492년 콜럼버스

는 신대륙을 향해 항해를 시작했으며, 1517년 마틴 루터의 종교개혁이 시작되었다.

이탈리아 중북부 지방을 중심으로 학자와 예술가들은 고대 그리스 로마 문명을 부활시키려는 움직임을 보이기 시작했고 고대 조각상과 건축물을 직접 살펴보고 그리스어를 공부하여 그리스 문헌을 번역하는 작업에 몰두했다. 이후 전 유럽으로 확산하였다.

르네상스 시대는 중세의 그리스도교를 버리고 인문주의 시대를 열었다. 인문주의는 철학, 역사, 문학 등 인문학 중심의 사고를 말한다. 음악은 시, 그림, 수사학과 인접한 분야로 인정받게 되었다.

르네상스 음악은 여전히 성악이 중심이었지만 기악 또한 점점 중요해졌다. 중세음악과 비교해 보면 중세음악의 선율은 음역이 좁았고 리듬은 성 삼위일체의 3박자를, 화성은 여덟 개의 교회선법에 따른 음계를 사용하며 단성음악에서 최대 3성부까지의 다성음악이 작곡되었다.

이와 달리 르네상스 음악에서는 더욱 넓은 음역이 사용되고 규칙적 리듬이 사용되며 불협화음의 절제와 4성부 이상의 다성음악 및 호모포니의 등장과 기악의 발전이 시작되었다는 것을 알 수 있다.

르네상스 작곡가들은 음악을 종교적 도구로만 생각하지 않고 미적 수단으로 여기기 시작하였다. 이에 따라 세속음악이 많이 작곡되었는데 이들은 주로 궁정에서 연주되었다. 그러나 부르주아 계층이 급성장하며 곧 음악은 궁정만의 소유물이 아니게 되었다.

바로크 음악 (17세기-18세기 초반)

　대략 17세기에서 18세기 초반을 바로크 시대라고 한다. 이 시대는 르네상스와 고전 사이에 해당하며, 바로크라고 하는 프랑스어 형용사는 '일그러진 진주'를 뜻하는 포르투갈어인 Barrôco에서 왔다고 하는 설이 유력하다.

　바로크라는 용어가 예술사상의 시대양식 개념으로 처음 사용된 것은 17세기의 건축·회화·조각에 대해서이며, 이 시대의 미술 양식을, 르네상스 후에 온 예술적 퇴폐로 보는 부정적 시각이 있었다. 19세기 말에서야 점차 비평가들은 '바로크'를 괴상하고, 과장되고, 불규칙함을 함축한 것으로 여기는 데에서 벗어나 한 시대의 정당한 표현 방식으로 이해하기 시작했다.

　바로크 시대에 영향을 미친 17세기 유럽의 상황을 알아보자면, 중세의 지방분권적 봉건 체제가 무너지고 16세기 후반에서 18세기에 걸쳐 강력한 왕권 중심의 절대주의가 확립되었다.

　왕을 중심으로 한 중앙집권과 국가 통일이 진행되며 생긴 갈등으로 17세기 유럽은 끊임없이 전쟁했고 전쟁 없이 평화롭던 시기는 겨우 7년 정도였다. 마틴 루터의 종교개혁은 교회와 국가 사이 존재하던 오랜 갈등의 절정이라고도 할 수 있다. 17세기 전후 유

럽에는 절대왕권을 이뤄나가기 시작한 프랑스, 스페인, 영국 이외에 중소 봉건지주의 나라들이 난립해 있었다.

우리가 독일이라고 부르는 지역에는 300개가 넘는 나라가 있었고, 이탈리아에는 12개 이상의 나라가 있었다. 절대국가나 힘이 있는 중소 국가의 지배층은 교회의 성직자 계급과 함께 부와 권력을 누렸고, 예술을 장려하여 지배권의 유지를 위한 힘을 과시하기도 했다.

각 나라의 군주들은 종교적 권위에 방해받지 않고 자신들의 권리를 주장하며 자유를 제거하려고 노력했다. 프랑스는 국민 생활을 잘 통제하는 절대주의 국가의 표본이 되었고, 베르사유 궁전은 유럽의 문학과 예술의 중심이 되었다.

17세기는 르네상스에서 시작된 과학적 호기심이 절정에 이르렀던 시기이기도 하다. 천문학자 요하네스 케플러와 지동설을 주장한 갈릴레오 갈릴레이는 천문학의 발전에 크게 공헌했고, 만유인력의 법칙을 발견한 아이작 뉴턴은 새로운 근대적 우주관과 기계론적 자연관을 확립했다. 과학의 발전은 나침반의 발명과 항해술, 조선술과 같은 기술을 발전시켰고, 새로운 항로를 개척하면서 신세계를 경쟁적으로 탐험하게 했다.

과학의 발전과 함께 17세기의 시대정신을 이끈 철학자들도 있다. 영국의 프란치스 베이컨은 모든 지식이 경험에서 나온다는 경험주의 철학을 주장했고, 프랑스의 르네 데카르트는 경험보다 이성을 중시한 합리주의 철학을 주장했다. 이러한 대립적 사상은 독일의 임마누엘 칸트가 저술한《순수 이성 비판》에서 정리되었다. 영국의 존 록크는 생명, 자유, 재산권을 인간의 자연권이라고 주장하며 근대 자유주의의 기초를 제시했고 프랑스혁명의 불씨를 댕겼다.

예술에서도 움직임, 색, 감각을 사용한 그림을 그린 루벤스나 렘브란트, 조각가 베르니니는 새로운 시대의 대표적 예술가였다. 영국의 윌리엄 셰익스피어와 프랑스의 코르네유, 몰리에르는 연극을 하나의 중심된 장르로 발전시킨 극작가들이었다.

르네상스와 달리 바로크 음악에서의 선율은 도약과 장식음, 동형진행이 사용되었다. 레치타티보에서의 자유로운 리듬과 뚜렷한 박자 관념이 생겨났고 장단조에 기초한 화성법이 사용되었다. 모노디 양식 이후 화성적 짜임새를 갖추었고 대위법이 크게 발달했다.
이전보다 기악의 비중이 커졌고 기악과 성악에서 독주자가 있는 콘체르토가 연주되었다. 푸가와 다악장형식의 작품이 발전했다.

바로크 시대에 새롭게 등장한 성악은 오페라, 칸타타, 오라토리

오이다. 시대적 변화 과정에서 늘 그렇듯 이전 시대의 전통이 완전히 단절된 것이 아니다. 바로크 초기에는 그리스극의 재현을 목표로 모노디 양식을 창안하며 새로운 장르의 오페라를 발생시켰다. 이는 칸타타, 오라토리오 같은 극음악뿐만 아니라 르네상스 시대부터 이어진 종교음악인 모테트나 미사까지 영향을 미쳤다.

　오페라의 초기 발전은 이탈리아의 상업 도시 피렌체에서 시작되었고, 로마와 만토바로 그리고 1630년 이후 베네치아와 나폴리 등의 도시들까지 확산하며 많은 요소가 생겨나고 변화했다.
　오페라의 구성요소인 레치타티보와 아리아, 중창, 합창, 그리고 관현악 서주와 간주 등은 칸타타와 오라토리오에서도 나타났으며 가톨릭 미사나 모테트에서도 나타났다.

　바로크 시대를 여는 17세기 초에는 기악도 큰 발전을 이룩했다. 특히 주목할 만한 점은 소나타 형식인데, 바로크 소나타는 고전 음악에 이르러 완성된다. 소나타는 원래 이탈리아어 '소리 나다'의 뜻을 가진 'Sonore'에서 기원한 기악곡이다. 소나타는 처음에 각 성부를 각각 한 사람이 연주하는 기악 앙상블 음악이었으며 대표적으로 '트리오 소나타'가 있었다. 두 개의 독주 악기와 계속저음 (Generalbass/통주저음)이 함께 연주한다.

독주 악기에 계속저음 반주가 붙는 소나타는 1700년 이후 대중화되었고 무반주 바이올린을 위한 소나타도 나타났다. 소나타의 음악적 내용이나 연주회장의 차이에 따라 두 가지 종류로 나눴는데, '교회소나타(Sonata da chiesa)'와 '실내소나타(Sonata da camera)'로 나뉘었다. 실내소나타는 서주적 악장에 셋 또는 네 개의 춤곡이 붙여진 곡으로 역시 느림과 빠름이 교차하는 모음곡인데, 당시 '실내의(Da camera)'라는 의미는 궁정이나 학술모임에서의 사적 연주회의 음악을 뜻했다.

바로크 음악형식의 꽃이라고 할 수 있는 '푸가(Fuga)' 형식도 중요하다. 푸가는 모방 대위적 형식의 완성 형태로 주제라고 부르는 선율이 한 성부에 처음 주어진 조에서 제시되고, 이어서 다른 성부들이 딸림조나 으뜸조로 모방하며 제시한다. 이때 원 성부에는 대선율(Countersubject)이 붙어서 복잡해진다. 주제를 제시할 때 확대나 축소하는 스트레토 기법이 사용되었고 성부들이 주제를 제시하는 부분은 주제와 상관없는 에피소드에 의해 분리되기도 한다. 푸가의 기본형식은 뚜렷이 구분되는 두 부분, 주제와 에피소드로 이뤄진다. 이외에도 토카타, 코랄, 프렐류드 등 다양한 형식의 기악이 연주되었다.

기악의 발전은 바로크 초기 작곡가들이 후대에 미친 영향 중 가

장 지대한 것이다. 르네상스로부터 전해진 음악을 성숙시키기도 했지만, 새로운 종류의 장르를 개척하여 완성했다. 기악음악을 연주하는 악기들로는 주로 오르간, 하프시코드, 클라비코드 등의 건반악기와 바이올린 등의 현악기이고, 크고 작은 규모의 앙상블이다. 오페라나 칸타타와 관련해 발전한 관현악 오케스트라는 '바로크 협주곡'이라는 기악합주 장르를 생산했고 고전 시대의 '교향곡(Symphony)' 성장의 근원이 되었다.

고전 음악 (18세기 중반~19세기 초반)

음악사에서 고전은 일반적으로 18세기 중엽에서 19세기 초엽을 말한다. 음악에서의 고전은 시대 단위의 의미라기보다 하이든, 모차르트, 베토벤의 음악이 지닌 특징을 일컫는 양식적 용어에 가깝다.

예술사에서 고전이라는 표현이 처음 등장한 것은 1755년 요한 요아킴 빈켈만이 고대 그리스의 예술을 "고귀한 단순성과 고요한 위대성"으로 평가할 때였다. 음악사에서의 고전 개념은 하이든, 모차르트, 베토벤이 이미 세상을 떠난 시기인 1834년 키제베터가 사용하기 시작했다. 오늘날 음악사의 시대 개념으로서 고전을 말할 때 바로크 이후에서 19세기 낭만 시대 이전까지를 말한다. 모차르트, 하이든, 베토벤 모두 빈을 중심으로 활동했기 때문에 'Wiener

Klassik', 비너클래식이라고 불리기도 한다.

 18세기 사회는 변혁의 시대였다. 국가 간의 교류가 증가하고, 권력 가문들의 국제적 결혼으로 유럽의 주요 열강들이 하나로 묶이게 되었다. 증기기관의 발명과 산업혁명은 문명을 바꿔놓았다. 가장 큰 특징은 시민사회의 등장이다. 인간 자기 분별력으로 자유에 바탕을 둔 인간의 존엄과 행복을 추구할 수 있다고 보는 계몽주의에 따라 미국독립선언(1776)과 프랑스혁명(1789)에 영향을 주었다.

 계몽주의에 의한 사회는 인간의 공통적 가치를 추구하게 했고, 음악과 문화를 누릴 수 있는 권리와 능력을 키웠다. 당시 사상가들은 단순한 철학적 관점의 제시에 머무르지 않고 사회의 변화를 적극적으로 끌어낸 개혁가들에 가까웠다. 그들의 발언은 곧 민중 계몽의 성격을 가졌으며, 교육을 통한 인간의 개화에 힘썼다. 계몽주의의 선구자 볼테르, 몽테스키외. 루소 등의 프랑스 사상가와 레싱, 쉴러, 괴테 등의 독일 문학가들은 교육을 통한 새로운 사회 건설에 큰 관심을 가졌다.

 시민계급이 음악에 대한 많은 관심을 가지게 됨에 따라 음악의 종류와 연주회 형태가 더욱 다양해졌다. 산업혁명으로 경제가 발전하면서 중산층이 늘어난 것과도 연관된다. 이전에는 교회나 궁

정 등 소수 지배층을 위한 음악 활동이 주류였다면, 이제는 경제적 능력과 교양을 갖춘 누구나 음악을 즐길 수 있었다. 오페라 공연과 대규모 기악곡을 연주하는 음악회는 사회 전반의 문화적 경향을 보여주었고 주변 지인들을 위한 소규모 살롱 연주회와 가정에서의 소규모 음악회가 성행하였다.

음악 수요자들은 스스로 곡을 연주할 수 있는 아마추어 음악가들이었으며 당시 유명 음악가들은 그들에게 레슨을 하며 돈을 벌기도 했다. 그들은 또한 음악가들의 후원자이기도 했다. 베토벤 소나타의 대부분이 누군가에게 헌정되었음을 보면 알 수 있다. 가장 유명한 후원자는 그의 절친한 친구이자 후원자인 칼 폰 리치노프스키이다.

음악에 대한 수요가 증가하며 상업적 악보의 제작이 이루어졌다. 연주회 평이나 작품 해설 기사가 청중에게 제공되었다. 연주 기법의 연구와 교본의 출판도 가속화되었는데,《바이올린 연습 교본》을 만든 레오폴트 모차르트,《플루트 연습 교본》을 만든 크반츠가 있으며 이후 훔멜이《피아노 연주에 대한 자세한 이론적 실제 안내》를, 체르니의《완성된 이론적 실제 피아노 교본》이 나왔다.

음악에 대한 학문적 접근 또한 활발했는데, 작곡가와 작품 연구

를 엮어 음악사를 서술하는 형태로 나타났다. 계몽주의를 선도한 프랑스어권의 백과사전파에 의해《예술, 기술의 백과사전 또는 체계적 사전》에서 디드로와 달랑베르가,《음악 사전》에서는 루소가 음악에 관해 집필했다.

바로크의 감정이론과 달리 고전 시대에는 합리적 사고에 의한 음악을 우선시했다. 근거에 바탕을 둔 보편적 음악 이해가 중요시되었다. 가사가 없는 기악이 인간의 감정을 드러내야 한다는 것인데, 가사 없이 단지 소리로만 표현해도 음악의 내용이 전해진다면, 음악가들은 그러한 규칙을 찾아야 한다고 말한다.

베토벤의 경우 철학적 사상을 바탕으로 작곡했는데, 그의 애증의 스승인 하이든에게 헌정한 첫 번째 〈피아노 소나타 F 단조〉는 헤겔의 변증법을 음악에 적용한 작품이다. 테제와 반대되는 안티테제가 서로 교차하며 수사법을 만들어 내는 베토벤의 음악적 화법은 후에 신고전주의를 지향한 브람스에게도 영향을 주게 된다.

고전 시대의 대표적 기악 장르로는 피아노 소나타, 현악사중주, 협주곡, 교향곡이다. 이들은 기본적으로 악장 배열이 같다. 빠른 악장인 1악장과 느린 2악장, 미뉴에트 3악장을 지나 빠른 4악장으로 마무리되는 것이 보편적이다.

소나타와 더불어 교향곡의 연주는 기악을 기존과는 다른 수준으로 높이게 된다. 교향곡은 오페라의 서곡인 신포니아에서 독립한 것으로 초창기에는 현악 오케스트라를 위한 것이었다. 하이든은 4악장의 교향곡을 정착시켰고 베토벤은 교향곡의 표현력을 극단적으로 확대하였으며 모차르트는 그의 마지막 3 작품에서 높은 수준의 음악성을 보여주었다.

낭만주의 음악 (19세기)

19세기 작곡가의 작품들은 다른 어느 시대 음악보다 우리에게 친숙하다. 이 시기를 낭만주의 음악이라 한다. 19세기의 급변하는 정치 사회적 배경을 살펴보면 이 시기 음악이 문학이나 미술 등 다른 예술과 밀접한 관계를 맺고 있다는 것을 알 수 있다. 각 나라마다의 고유한 특색도 간과할 수 없다.

19세기 작곡가들은 고전 음악 형식을 그대로 사용했다. 낭만주의의 강렬한 감정표현도 이미 베토벤의 후기작품에서 느낄 수 있다. 그럼에도 고전과 낭만의 차이는 존재한다. 낭만주의 음악에는 음색과 다이나믹, 음역이 보다 확장되었다. 화성학적으로는 색채가 풍부한 화음들을 사용하였고 고전의 형식은 유지하지만 자유롭게 극적인 감정을 표현하는 새로운 음악이 탄생했다.

모든 생물은 내부의 각 부분이 서로 유기적으로 작용하므로 이들을 분리하여 생각하는 것이 불가능하다는 '유기체론'이 예술에

도 적용되었다. 19세기 초반 독일 철학자들에 의해 유기체론적 사고가 제기되며 예술가들도 작품이라는 소우주 안에서 생명력 있는 완전한 통일체를 만들어 내고자 했다.

1789년에 일어난 프랑스혁명은 자유와 평등을 향한 열망으로 농민과 노동자가 시민계급으로 격상하는 계기를 마련하였으나, 정치적 이념을 달리하는 파벌들의 대치와 공포정치로 프랑스를 이상주의 사회로 만들려는 희망은 무산되었다. 혁명 이듬해인 1790년 정권을 잡은 나폴레옹은 유럽 대부분 지역을 장악했으나, 1814년 러시아, 영국, 오스트리아-헝가리제국, 프러시아에 패하자, 프랑스 국민은 공허와 상실감을 느끼게 되었다.

영국은 이미 산업혁명으로 인한 거대한 사회적 변화로 안정을 찾지 못하고 있었고, 프랑스, 독일, 이탈리아, 스페인은 군주제로 돌아가고 있었다. 혁명이 다시 일어나는 것은 불가피한 일이었다. 1830년 프랑스에서 시작된 혁명은 1848년 유럽 전역으로 확산하였다.

낭만주의는 이 저항과 슬픔, 사회의 위기 상황. 그리고 개인이 받은 충격의 산물이다. 시대의 혁명정신을 반영했지만, 한편으로는 혁명이 가져온 절망과 상실감의 결과이기도 했다. 사람들은 혁명의 실패를 보상받고자 했고 나폴레옹이 이루지 못한 제국을 꿈꾸었다.

프랑스에 침공당한 이탈리아, 독일어권 국가들은 여전히 소수 국가로 나뉘어 있었지만, 각국 국민에게는 같은 언어와 문화를 공유하는 '민족'의 개념이 생겨나기 시작했다. 1870년대 프로이센,

러시아, 오스트리아에 의해 분할되고 지배되었던 폴란드, 헝가리, 보헤미아 등의 동유럽에서는 민족적 합병을 통한 독립을 원했고, 스웨덴, 노르웨이, 핀란드의 스칸디나비아반도 국가들에서도 강한 민족의식이 자라나기 시작했다.

유럽의 정치적 상황과 산업화로 인해 경제적 질서가 변화함에 따라 음악가의 위상도 많은 변화를 겪었다. 잦은 전쟁으로 인해 귀족들은 부를 잃었고, 공국들이 해체됨에 따라 음악가를 후원하는 궁정이 현저히 줄었다.

18세기까지 음악가는 귀족이나 왕의 후원을 받으며 궁정 음악가가 되는 것이 로망이었다면, 19세기 음악가는 경제적 부담을 스스로 해결해야 했으나 자유로운 예술가가 되고 싶어 했다.

산업화로 부를 축적한 중산층은 그들의 힘과 특권을 보여주기 위해 연주회나 연주단체 후원제도를 확립했고, 가까운 귀족들이나 지인, 친척들과 함께 음악가를 집에 초청하여 음악회를 열기도 하였다. 고등교육을 받은 법률가, 의사, 교육자 등의 중산층은 음악을 통해 자신들이 귀족계급과 동등한 교양인이 될 수 있다고 생각했다. 그 예로 E.T.A. 호프만은 법률가이며 소설가였던 동시에 음악 비평과 작곡을 했고, 로베르트 슈만은 법학을 공부했으나 음악과 작곡을, 베를리오즈는 의학을 공부했으나 작곡과 지휘, 비평을 했다.

산업화로 인해 인구가 도시에 몰리게 되었고, 인구가 많아진 도시에는 오페라극장, 연주회장, 음악 교육기관, 합창단이 생겨났다.

인쇄술이 발달하고 악기의 대량생산이 이루어졌다. 대부분의 중산층 가정에 피아노와 같은 악기가 보급되었다. 시민들은 한가한 시간에 합창단 활동과 실내악 연주를 하기도 했다. 건반악기와 관악기 기술이 발달함에 따라 악기가 정교해졌고, 튜바, 색소폰, 첼레스타 등의 새로운 악기도 탄생하였다. 오페라는 이제 모든 대중에게 인기 있는 장르였다.

산업발달, 영향력 있는 중산층의 증가에 따라 19세기 동안 다양한 미학적 운동이 일어났다. 18세기 말 낭만주의 운동은 19세기 중반까지 유지되었다. 19세기 중반을 지나며 사실주의, 자연주의, 민족주의, 역사주의 등이 생겨났다.

예술계에서 '낭만적(Romantic)'이라는 단어가 처음 사용된 것은 독일의 대학도시 예나의 문학평론가 프리드리히 폰 슐레겔에 의해서다. 그는 1798년 문학 잡지《아테네움》을 발간하며 첫 호에 만인을 위한 진보적 성격의 시를 '낭만적인 시'라 칭하며 과거의 형식에 얽매인 시를 특수계급을 위한 시라 하여 이와 구별하였다.

슐레겔은 궁정풍의 사랑이나 환상적인 중세 이야기를 뜻했던 프랑스어 '로망스'로부터 '낭만적'이라는 단어를 선택했다고 밝혔다. 그 이유는 이 로망스란 단어가 라틴어가 아닌 민중이 사용하던 프랑스어였기 때문이다. 낭만주의 운동은 사회적으로 부여된 계급보다 개인의 고유함, 고귀함을 더욱 중요하게 여긴 계몽주의 사상으로, 예나를 중심으로 시작되었다.

이렇게 개인을 중요하게 생각하던 낭만주의 예술가들은 주관적인 경험인 감정의 세계를 다루었다. 천둥소리는 크고 번개는 번쩍인다는 객관적 관찰은 누구에게나 같지만, 같은 현상에 대해 두렵다거나, 신비롭다거나 하는 감정은 개인적이고 주관적이기 때문이다.

고전주의가 절제되고 균형 잡힌 객관적 아름다움을 추구했다면, 낭만주의는 보편적 원칙과 한계를 뛰어넘은 무한함을 추구했다. 이것들은 현실에서 이룰 수 없는 것들로 동경과 갈망이었다. 산업화로 정신적 풍요를 잃어가던 도시인들은 현실도피를 꿈꾸었고, 낭만 예술은 이러한 도피를 도왔다.

모든 지식은 경험으로부터 근거한다는 경험주의적 사고는 자연스럽게 사실주의를 끌어냈다. 19세기 후반에는 경험주의와 병행하는 사실주의가 모든 예술 분야에 나타나기 시작했다. 문학에서는 《카르멘》을 쓴 프랑스의 프로스페르 메리메, 《올리버 트위스트》를 쓴 영국의 찰스 디킨스, '톰 소여의 모험'을 쓴 미국의 마크 트웨인이 있다. 이들은 모두 노동자 계급의 일상생활을 그린 소설로 때로는 비참하고 폭력적인 사실적 표현도 마다하지 않았다.

19세기 예술가들에게 강한 영향을 준 현상 중 하나로 역사주의가 있다. 변화된 시각과 이전 세기의 업적에 대한 철저한 재고로부

터 나온 것이다. 경시하던 중세 문명이 재평가되었고, 프랑스 계몽주의자들의 관심 밖에 있던 단테 알리게리, 셰익스피어, 세르반테스 등의 문학이 새로운 조명을 받았다. 음악에도 많은 영향을 주었는데, 19세기 음악에서 이런 역사주의는 유럽 각국에서 선조 작곡가들을 발굴하는 팔레스트리나와 요한 세바스찬 바흐의 부활 운동으로 나타났다.

민족주의 작곡가들에게 중요한 소재는 민요선율과 민속춤이었으며, 이러한 민족의식에 낭만주의적 경향이 곁들여져 각 나라 고유의 민족주의 음악이 탄생했다. 애국심과 정치적 성향을 예술적으로 승화시킨 베를리오즈, 리스트, 쇼팽, 바그너, 베르디, 브람스도 민족주의적 경향을 가진 작곡가라고 할 수 있다.

19세기 후반 민족주의 음악의 특징은 무엇보다도 비서구 국가들의 이질적인 음악에서 오는 이국적이고 지방색 강한 성격이었다. 러시아, 스칸디나비아반도, 합스부르크 제국의 동유럽, 영국, 미국의 음악을 예로 들 수 있으며, 이 지역들의 음악은 전형적인 서유럽의 음악과 다르고 흥미진진했다.

피아노는 개량되고 다량 보급되기 시작하면서 19세기 가장 중요한 악기가 되었다. 당시 피아노 음악은 서정적인 음악부터 화려하고 극적인 음악에 이르기까지 다양하게 발달했다. 개량된 피아노

는 새로운 페달 기법과 함께 풍부하고 따뜻한 소리를 낼 수 있었으며 작곡가들은 페달을 활용하여 다양한 피아노 작품을 작곡했다.

19세기 음악에 나타나는 낭만주의를 비롯한 사실주의, 역사주의, 민족주의 등은 정치적 형명과 산업혁명으로 인한 사회적 변화의 결과로 나온 것이며, 복합적으로 서로 얽혀 나타났다. 19세기 음악 장르로는 오페라, 교향곡, 협주곡 등의 대규모 장르와 예술가곡, 성격소품 같은 소규모 장르도 발달했다.

또한 프로그램음악이 발달했다. 음악적 특징으로는 고전에서 확장된 음악적 어법으로 음색이나 다이나믹의 확장, 화성적 해결의 연장 등을 들 수 있으며, 형식으로는 여러 소품을 모아 하나의 작품으로 만드는 형식, 또는 여러 악장을 하나로 묶은 단악장 형식 등이 많이 사용되었다.

베토벤으로부터 전수된 오케스트라 음악 전통은 19세기 절대음악과 프로그램음악으로 나뉘어졌다. 절대음악을 고수하는 작곡가들은 고전 교향곡 구조로 교향곡을 작곡했고, 문학 등 음악 외적인 요소에 영감을 받은 것을 음악으로 표현하고자 했던 작곡가들은 프로그램음악을 작곡했다.

주로 19세기 전반 활동한 슈베르트, 멘델스존, 슈만은 전통을 고

수하였기에 보수적인 작곡가로 분류된다. 이에 반해 베를리오즈는 문학을 통해 음악을 만들어 낸 프로그램음악의 대가였다. 두 종류의 음악적 대립은 19세기 후반 더욱 양극화되는데, 1850년대에 이르러 리스트와 바그너는 프로그램음악을 옹호하고 자신들을 신독일악파라 불렀다. 리스트는 음악에서 감정의 표현이 우선이라는 생각으로 교향시라는 새로운 장르를 만들어 냈다.

실내악에서는 현악사중주나 피아노삼중주 외에도 다양한 편성이 생겼다. 브람스는 현악사중주, 오중주, 육중주, 클라리넷오중주, 피아노오중주 등 많은 실내악을 작곡했으며, 실내악 작곡을 거듭한 후에 교향곡 작곡에 임했으므로 그의 교향곡은 대규모임에도 실내악의 섬세한 짜임새를 가지고 있다. 그의 실내악 작품에는 고전적 면모 외에 혁신적인 화성법과 동기의 발전적 변형이라는 진보적 기법이 보인다.

피아노의 발달과 함께 피아노 음악이 크게 발전하는 데 낭만적 정서를 담기 위한 성격소품이 중요 장르로 등장한다. 슈베르트, 슈만, 쇼팽, 리스트의 즉흥곡, 야상곡, 춤곡, 발라드 등 다양한 피아노소품이 작곡되었다.

독일 리트는 연가곡이나 오케스트라 리트로 다양하게 확장되었

다. 19세기 후반 성악으로는 후고 볼프와 같은 표현주의적 리트와 프랑스의 상징주의적인 멜로디가 있다. 19세기 합창음악은 미사, 레퀴엠, 모테트, 오라토리오나 오페라에 포함된 합창곡을 위해 작곡되었다. 개신교와 가톨릭을 위한 합창음악이 많이 작곡되었고, 르네상스와 바로크 시기의 폴리포니 양식과 수직화음적 코랄 양식이 두드러진다.

19세기 말의 음악적 양상

19세기 유럽음악은 보편적 언어를 넘어 민족적 언어의 발견이 시작된다. 쇼팽에 의한 폴란드 민족주의 음악, 스칸디나비아반도, 영국의 음악에도 민족주의적인 성향이 나타났는데 이러한 자의식의 강조는 작곡가들로 하여 민요나 전통적인 민속 요소에 흥미를 가지고 이들을 재발견해 새롭게 탄생시키도록 했다.

조성을 흐리게 하는 기법이 이미 리스트나 바그너 등에 의해 19세기 동안 일어나고 있었지만, 이것은 무소르그스키와 림스키 코르사코프와 같은 러시아 작곡가들, 말러와 슈트라우스 등 독일어권 작곡가들, 그리고 드뷔시와 같은 프랑스 작곡가들에 의해 격화되었다.

이들 음악은 대부분 표제가 있었고, 극적이고 인상적인 표현을 담기 위해 새로운 음향과 화성적 실험, 이국적인 소재의 흡수를 했

다. 5음 음계, 온음계, 이국적인 음계와 선법의 사용, 연속적 병행 화음 사용 등으로 더욱 두드러졌다.

민족주의 음악, 후기 낭만주의 음악, 인상주의 음악은 모두 20세기 전반까지 지속되며 새로운 음악의 밑바탕이 되었다. 말러와 슈트라우스의 후기 낭만 음악은 20세기 음악에서 중요한 역할을 할 독일 표현주의 음악으로 확장되며, 프랑스 인상주의적 경향도 이탈리아, 영국, 러시아 등 유럽 각지의 작곡가들에게 많은 영향을 주었다.

20세기의 음악

20세기에 들어 사회 전반에 큰 변화가 있다. 물질과 문명의 급격한 발전이다. 19세기 말부터 시작된 발명은 20세기에도 계속되었다. 전기, 전화, 라디오, 자동차 등 문명의 발전은 1920년대에 이미 유럽과 미국에서 일생에 친숙한 일부가 되어가고 있었다. 텔레비전, 로켓, 컴퓨터 등이 만들어졌다. 산업사회를 특징짓는 기계에 의한 대량생산으로 제작된 물건들이 사람들에게 빠르게 보급되었고 20세기 초의 사람들은 발전에 크게 고무되어 앞으로의 삶에 대한 낙관적 태도를 보이고 있었다.

그런 가운데 1914년 제1차 세계대전이 발발하고, 전쟁의 후유증은 전쟁이 끝난 1918년 이후로도 쉽게 없어지지 않았다. 사회는

전쟁의 참상에서 헤어나지 못했고, 작곡가들도 예외는 아니었다.

1929년 10월 뉴욕 월스트리트에서 시작된 '경제 대공황'은 오랫동안 세계 경제를 침체에 빠뜨렸다. 1931년 스페인에서는 혁명이 일어났고, 1932년부터 소비에트의 스탈린이, 1933년 독일에서는 히틀러가 나치즘을 내세워 결국 1945년 제2차 세계대전이 끝날 때까지 전 세계에 어수선한 분위기가 지속된다. 두 번의 세계대전이 진행되는 동안, 20세기 초 유럽에서 활동하던 작곡가들은 전쟁과 탄압을 피해 미국으로 망명하게 되며 유럽문화가 미국으로 옮겨간다. 유대인이던 아놀드 쇤베르크는 나치를 피해 보스턴으로 갔다가 건강상 이유로 캘리포니아로 이주하여 UCLA에서 교수직을 맡고, 독일인인 폴 힌데미트 역시 나치를 피해 미국으로 건너가 예일대학교 교수로 재직한다. 헝가리 작곡가 벨라 바르톡은 줄리어드와 컬럼비아대학에서 교육과 연구를 하게 되며, 러시아에서 태어나 파리에서 활동하던 스트라빈스키는 하버드대학교의 객원교수로 초대받는데, 그곳에서의 특강 강의록을 바탕으로 출간된 '음악 시학'은 많은 사람이 읽고 있다.

의학의 발전으로 과거 인류에게 치명적인 피해를 주었던 질병들에 대한 치료법이 개발되었다. 유전학적 사실들이 발견되고, 신체의 기관을 이식하는 기술이 발달하는 등 과거에는 하지 못했던 연

1장 음악가를 향해 첫발 떼기

구들이 진행되었다. 과거에는 무지했던 인간 정신활동에 관한 연구가 활발해져, 지그문트 프로이트, 알프레드 아들러, 칼 융 등의 심리학자들이 인간 내면에 대한 탐구를 시작했다.

물리학 분야에서는 200년 이상 상식을 지배하던 뉴턴의 고전역학이 상대성 이론과 충돌하게 된다. 알베르트 아인슈타인은 1905년 특수상대성이론을 발표한 데 이어, 1916년 일반상대성이론을 발표함으로써 그 이전까지의 고전 역학적 기반을 뒤흔들었다. 광전효과 연구와 이론물리학에 이바지한 업적으로 1921년 노벨물리학상을 수상하였다.

천문학에 관한 연구도 진전을 보아 20세기 후반에는 화성과 금성의 비밀을 알게 되고 1969년에는 인간이 처음으로 달에 첫발을 내디딘다. 쇤베르크의 무조음악 현악 4중주 제2번은 소프라노의 독창이 포함되어 있는데, 가사 중 "나는 다른 혹성의 대기를 느낀다."라는 구절은 20세기 초부터 우주에 도전하려고 했던 당시와 절대 무관하지 않다.

20세기 작곡가들은 산업화의 산물들이 시대의 상징이라고 생각했기 때문에 기계문명 자체를 소재로 다루었다. 열차가 달리는 소리를 묘사하는 오네게르의 퍼시픽 231 열차나 철공소의 소음을

그린 프로코피예프의 철의 춤 등을 예로 들 수 있다.

제2차 세계대전 종전 이후 파리에서 쉐퍼를 필두로 시작된 전자 기기를 이용한 새로운 시도는 구체음악이라는 새로운 장르를 탄생시켰다. 구체음악이란 자연의 소음과 인간이 만들어 내는 소음을 그대로 녹음하거나 전자장치를 사용하여 변화시켜 녹음하여 테이프로 제작한 것이기 때문에 영어권에서는 테이프 음악이라고도 불린다. 1950년대부터 신시사이저를 사용해 소리를 전자적 방법으로 사용할 수 있게 됨으로써 전자음악 분야는 급속히 발전하여 20세기 음악에서 큰 비중을 차지하게 되었다. 1960년대부터 컴퓨터가 보급되어 소리의 특성을 수로 변환하고, 1980년대부터는 미디 산업의 획기적 발달로 과거와 같이 녹음기기에 의존하지 않고 컴퓨터로 디지털 음향을 만들어 내는 것이 가능해졌다.

20세기 초의 시각예술은 시대적 변화를 날카롭게 반영했다. 1907년 파블로 피카소는 최초의 입체파 작품 〈아비뇽의 여인들〉을 완성했다. 피카소와 브라크로 대표되는 입체파는 인물이나 정물 등의 대상을 특유한 입방체라는 기하학적 형태로 종합하여 표현하였다. 20세기의 시각 예술가들이 대상의 정적인 상태뿐 아니라 그 움직임도 포함하여야 한다고 믿었다. 음악에도 음의 소재에 대한 확장이 이뤄졌다. 미분음 체계, 반음보다 더 좁은 음정이 세분된, 그것을 사용하여 작곡했다.

과거에는 음악의 일부로 생각할 수 없던 바람 소리나 비행기 엔진 소리 같은 소음이 음악을 이루는 일부가 될 수 있었다. 음향학적으로는 주기가 일정한 소리를 악음이라 하고, 주기가 불규칙한 소리를 소음이라고 하는데, 기존의 음악은 악음으로만 이루어져 있었다.

이렇듯 서양음악 역사에 있어 20세기에 일어난 변화는 역사상 그 어느 때보다 급격했다. 사회 전반에 걸친 큰 변화가 일어났고, 과학기술이 급속도로 발전했으며, 다른 예술 분야와 상호 영향도 커진 점 등은 음악 양식의 변화를 가속했다. 새로움을 추구하는 20세기의 모더니즘은 음악 양식을 크게 변화시켰고 이후 21세기에 포스트모더니즘이 생겨난다.

이렇게 우리가 알고 있으면 도움이 될 서양음악사에 대해 읽어보았다. 우리는 지금 21세기를 살아가고 있다. 21세기에는 실험정신의 연장인 포스트모더니즘이 있다. 존 케이지, 베른트 알로이스 치머만, 마우리치오 카겔 등이 시도한 새로운 음악과 백남준의 비디오 아트 등 새로운 예술은 끊임없이 새로운 길에 대한 문을 두드린다.

최근 뉴에이지 음악과 즉흥연주, 국악과의 컬래버레이션, 실용적인 대중음악이 주목받고 있다. 보수적인 음악가들은 클래식과 재즈마저 구분 짓지만, 재즈와 뉴에이지, 실용음악의 유행은 시대

적 변화라 생각한다. 과거의 역사를 지나 현재를 살고 있는 당신은 어떤 생각을 가지고 어떤 시대에서 어떤 삶을 살겠는가, 현재를 충실히 즐기며 살길 바란다.

음악 연주를 위한 기초지식

음악을 전공한, 음대를 졸업한 이들에게 음악이론은 연주와 별개의 학문이다. 왜 음악이론을 공부하는지 생각해 보자. 결국 연주를 잘하기 위해 이론적 이해가 밑바탕이 되어야 하는데, 많은 전공자가 연주와 이론을 분리하여 생각하고 공부한다.

사실 연주에 필요한 음악이론은 꽤 간단하다. 악보를 읽고 표현하는 방법만 알면 나머지 이론 지식은 부가적인 공부이기에 필요하지 않을 수 있다. 그때그때 필요한 부분들을 찾아 공부하며 연주에 적용해도 좋다.

우선 악보를 읽는 방법이다. 한국에서 학생을 가르치며 가장 놀랐던 점은, 새로운 악보를 처음 읽기 시작할 때 어느 부분부터 어떻게 읽어야 하는지 모르는 것이다. 우선 악보를 처음 펼쳤을 때, 가장 위에 보이는 것부터 시작한다. 어떤 조성의 곡인가-몇 분의

몇 박자인가?-빠르기에 대한 지시가 있는가-시작이 갖춘마디인
가 못갖춘마디인가-곡의 형식은 어떠한가를 차분히 살펴본 후, 박
자에 맞춰 음표를 읽어나가는 것이 정석이다.

물론 사람마다 순서의 차이는 있을 수 있으나 다짜고짜 음표부
터 읽어 내려가며 더듬거리는 것은 단언컨대 틀렸다. "초견을 늘
리는 방법은 뭐가 있을까요?"라는 질문에 답변은 "악보를 많이 보
다 보면 된다.", "쉬운 악보를 많이 읽어서 빠르게 읽는 연습을 하
면 좋다."라고 하지만 어떻게 읽는지에 대한 언급 없이 그저 많이
빠르게 읽으라고 한다. 글을 읽는 법을 모르는데 무작정 여러 권의
책을 읽으라 하는 것과 다를 바가 없다.

그렇다면 지금부터 악보를 읽고 곡을 연주하는 방법을 짧게 소
개하겠다. 조표가 붙는 순서는

<p align="center"># 파 도 솔 레 라 미 시 ♭</p>

#이 붙는 순서는 **파-도-솔-레-라-미-시** 순서이고

\# = G Major/e minor

\#\# = D Major/b minor

\#\#\# = A Major/f\# minor

♯♯♯♯ = E Major/c♯ minor

♯♯♯♯♯ = B Major/g♯ minor

♯♯♯♯♯♯ = F♯ Major/d♯ minor

♯♯♯♯♯♯♯ = C♯ Major/a♯ minor

♭이 붙는 순서는 **시-미-라-레-솔-도-파**이다.

♭ = F Major/d minor

♭♭ = B♭ Major/g minor

♭♭♭ = E♭ Major/c minor

♭♭♭♭ = A♭ Major/f minor

♭♭♭♭♭ = D♭ Major/b♭ minor

♭♭♭♭♭♭ = G♭ Major/e♭ minor

♭♭♭♭♭♭♭ = C♭ Major/a♭ minor

　조성을 미리 알고 음표를 읽어야 잘못된 음을 읽지 않으며, 조성에 따라 곡의 분위기가 다르므로 어떻게 표현을 해야 할지 대충 알 수 있다.

　다음은 박자에 대한 언급이다.

　박자는 2박자, 3박자, 4박자의 세 가지 계열로 나누어 셀 수 있

는데, 예를 들면,

4분의 2박자는 4분음표가 한 마디에 두 개가 있는 박자고, 4분의 3박자는 4분음표가 한 마디에 네 개가 있는 박자며, 4분의 4박자는 4분음표가 한 마디에 네 개가 있는 박자다.

2/4, 3/4, 4/4로 표기하는데, 분모에 오는 것은 기준 음표이고 분자에 오는 것은 기준 음표의 개수다. 3/4 박자의 경우 분모 4는 4분음표를 뜻하고 분자 3은 4분음표가 한 마디에 세 개라는 것을 의미한다. 분모는 온음표, 2분음표, 4분음표, 8분음표, 16분음표, 32분음표, 64분음표, 128분음표 등으로 바뀔 수 있지만 분자는 바꿀 수 있는 경우의 수가 2의 배수 3의 배수 4의 배수 정도이다. 무소르그스키의 전람회의 그림 모음곡의 첫 시작은 4분의 5박자이다. 후기 낭만주의 음악과 인상주의를 지나 현대음악에서는 정해진 박자가 없이 작곡하는 경우도 많다.

박자의 종류를 알았다면 이제 박자를 세는 방법이다. 유튜브에 유명한 영상이 있다. 재즈피아니스트의 레슨장면인데, 레슨 중 선생은 학생에게 "넌 전혀 스윙하고 있지 않아."라고, 지적한다. 이후 스윙한다는 것이 어떤 것인지 설명과 시범을 보여준다.

'Swing'한다는 것이 재즈에만 국한된다고 생각하면 오산이다.

사실 그 뿌리는 클래식 음악이며, 모든 음악은 스윙해야 한다. 한스 아이슬러의 피아노 교수로 지금은 은퇴하신 가브리엘 쿠퍼나겔(Gabriele Kupfernagel) 교수님은 늘 슈빙엔(Schwingen), Swing하는 것, 박자의 흐름을 타고 곡을 연주하는 것을 중요하게 강조하셨다.

음악이론 수업에서 4분의 4박자를 어떻게 세야 하는지 배웠을 거라 믿는다.

강-약-중강-약이다. 여기서 첫 박은 강, 두 번째 박은 약, 세 번째 박은 중강, 네 번째 박은 약이다. 하지만 4번째 박의 약은 다음 첫 번째 박의 강으로 넘어가는 연결고리 같은 역할을 하며 마디가 마디를 꼬리 물며 계속 이어져서 음악이 만들어진다고 이해해야 한다.

3박자의 경우 강약약이다. 만약 3의 배수인 6박자가 된다면 강-약-약-중강-약-약으로 세야 할 것이다. 여기서 강박이 어디인지 알고, 모든 마디의 첫 박이 어디인지를 인지하고 있지 않으면 음표의 길이가 짧고 빠른 구간을 연주할 때 머릿속에 정리가 되지 않아 실수하기 마련이다.

2박자의 경우 강-약인데, 첫 박은 강박이고 두 번째 박은 첫 박에 비해 약박이지만 다음 마디의 첫 박으로의 연결점이라고 할 수 있으니 마냥 약하기만 한 박자는 아니다.

흔히 갖춘마디와 못갖춘마디의 차이를 인지하지 못하거나 인지해도 연주에서 들려주지 못하는 경우가 많은데, 박자를 세는 방법을 정확히 알고 있다면 Upbeat과 Downbeat의 차이를 명확히 표현할 수 있다.

첫 마디만 들어도 딱 안다는 심사위원들의 말은 바로 이것이다. 첫 마디부터 연주자가 예비박을 세고 들어갔는지와 정확히 박자를 세고 있는지를 알 수 있다는 말이다.

다음은 빠르기에 대한 지시어를 살펴보자. 많이 알 필요도 없다. 안타깝게도 우리는 무작정의 암기로만 단어를 접하며 그 어원에 관한 관심을 두지 않는다.

가르치는 학생들에게 Andante가 뭐냐고 물어보면 하나같이 "느리게요."라고, 답한다…. 거기에 되물어 "얼마나 느린가요? Andante도 느리게고 Adagio도 느리게인데 어느 정도 느리고 어떤 차이가 있나요?"라고 물어보면 우물쭈물하며 대답하지 못한다.

사실 빠르기라고 이해하기보다는 느낌을 적어놓은 단어라고 생각하면 관점이 달라진다. Andante의 어원을 살펴보자, Andante는 라틴어 동사 Andare(가다, 걷다)에서 파생된 명사로, '걷는 듯이'라

는 뜻이 있다.

 걷는 속도로 연주하는 게 안단테라고 설명해 준 이후에도 "그럼 어느 정도 빠르기인가요?"라는 질문이 따라붙으면 학생을 일으켜 세운 후 방안에서 걸어 다녀보라고 한다. 사람마다 평소 걷는 속도가 다르다. 상황에 따라서도 다르다. 하지만 우리는 가장 보통의 순간 의식하지 않은 걸음걸이 속도가 안단테의 속도라고 생각해야 한다고 설명해 주며 선생님과 학생의 걷는 속도를 비교하여 본인의 걸음 속도가 본인의 안단테라고 이야기해 준다. 이후 학생은 안단테와 아다지오를 구분하기 시작한다.

 다른 예를 들어보자, Largo와 Grave이다. 쇼팽의 〈발라드 1번 G Minor〉의 첫 시작은 Largo이다. 발라드 1번 첫 레슨시간, 내 학생은 또다시 질문공격을 받아야만 했다. Largo가 뭐냐고 묻자 "느리게… 요?"라고 답한 아이에게 그럼 Grave는 뭐냐고 물었더니 "그것도 느리게… 요…."라고, 답하였다. Grave는 장엄하라는 뜻이다. 장엄한 분위기에 16분음표가 난무하며 빠른 속도로 속주하는 밝은 장조의 곡이 있을까?

 당연하게도 보통은 단조의 곡에 긴 음표들의 느린 진행이다. Largo는 폭이 넓어지라는 뜻을 가진 단어이다. 한 품에 다 안지 못

1장 음악가를 향해 첫발 떼기

할 정도로 넓게 팔을 벌려보자, 몸이 부풀어 오르고 동작은 커지며 둔해진다. 그러므로 느린 것이다. 빠른 템포에서 단순히 빠르게만 연주하는 것과 생기 있게 연주하는 것, 빠르고 생동감 있게 연주하는 것은 다르다. 연주자라면 응당 구분해야만 하는 것이며 이걸 구분하는지 안 하는지에서 프로와 아마추어가 갈린다고 할 수 있겠다.

평소 걸어 다니며 박자를 세는 연습을 하는 것도 추천한다. 박을 셀 때 무미건조하게 하나, 둘, 셋, 넷 하는 것이 아닌 강박과 약박, 그리고 마지막 박은 다음 첫 박을 위한 못갖춘박으로 넘겨주며 세는 것이 옳다.

악센트와 음의 다이나믹, 아티큘레이션 또한 신경 써야 할 중요 부분이지만 기본이 된 이후의 과정이기에 기본기에 충실한 이후 공부하여도 늦지 않다.

⋮ 음악의 형식

음악은 종교음악과 세속음악이라는 두 가지 주요 형태로 나뉘며, 각각이 독특한 발전 과정을 거쳐왔다. 종교음악은 말 그대로 종교 의식을 위해 작곡된 음악을 의미하며, 세속음악은 귀족들의 연

회나 다양한 문화 행사를 위한 춤곡으로 발전했다. 피렌체에서 몬테베르디의 오르페우스 오페라를 시작으로, 세속음악은 17세기에 상업 도시로서 번창한 피렌체를 중심으로 대중에게 보급되었다.

소나타 형식은 제시부, 발전부, 재현부로 구성된 A-B-A의 형태를 가지고 있다. 이 형식은 소나타뿐만 아니라 여러 장르에서 가장 안정적이며 대중적으로 사용되는 악곡 형식으로 알려져 있다.

음악의 다양한 요소인 멜로디, 화성, 리듬, 음색 등은 작품에 다채로운 변화를 부여한다. 작곡가는 '변화'와 '통일'이라는 두 가지 힘 간의 균형을 유지하면서 음악을 표현한다. 작품의 통일감은 가능한 한 적은 소재에서 창출되지만, 지나치게 제한된 소재는 단조로운 인상을 줄 수 있다.

악식(음악의 형식)은 음악 작품에 형태를 부여하는 이념으로, 형식은 작품의 개성, 아름다움, 추함 등을 결정짓는다. 형식은 구체적인 작품의 도식을 의미하며, 작품마다 다양한 구조가 있다. 소나타 형식은 제시부, 발전부, 재현부의 3부로 구성되지만, 세부적인 구조에서는 작곡가의 개성과 창의에 따라 다양한 변화가 나타난다.

동기는 악곡을 구성하는 음악적 소재의 최소 단위로, 변주되면

서 악곡에서 계속해서 나타나는 역할을 한다. 동기의 길이는 자유롭게 변할 수 있으며, 주로 소나타 형식에서 전개부의 중요한 기법으로 사용된다.

악절은 한 악곡의 소단위로, 동기를 가지고 화성적 단락으로 끝나는 특징을 가지고 있다. 악절의 구조는 쉼표, 마침표, 동기의 종류 등에 따라 다양하게 나타난다.

음악의 형식은 반복 형식, 계속 형식, 정한 가락, 모방형식 등으로 나뉘며, 각각은 특정한 음악적 특징을 가지고 있다. 예를 들어, 소나타, 교향곡, 협주곡 등은 복합형식으로 구성되어 있다.

순환 형식은 교향곡이나 협주곡, 소나타 등에서 많이 사용되며, 같은 소재가 여러 악장을 순환하는 원리를 가지고 있다. 낭만파의 작곡가들은 표제 음악에서 순환 원리를 활용하여 음악의 표현 내용을 풍부하게 펼치고 있다.

반복 형식은 어떤 부분이 반복되는 원리를 기반으로 하며, 변주곡 형식과 같이 연속적인 반복 또는 론도 형식과 같이 다른 부분을 사이에 넣어 반복될 수 있다. 반복되는 부분의 규모는 작은 것에서 큰 것까지 다양하며, 각 반복마다 다른 형태로 나타날 수 있다.

계속 형식은 반복 형식에 대한 대칭이며, 대부분 대위법 양식으로 된 다성음악에 해당된다. 정한 가락은 다성음악을 작곡할 때 기초가 되는 가락으로, 이 가락을 기반으로 몇 개에 대한 가락을 추가한다. 이러한 형식에는 오르가눔, 중세시대의 모데토, 코랄 등이 포함된다.

모방형식은 다성음악에서 주제나 동기가 한 성부에서 나타나고, 동형의 가락이 다른 성부에서 뒤따라 반복되는 것을 의미한다. 모방은 엄격하게 모방되거나 상대적으로 자유로운 형태로 나타날 수 있다. 이러한 형식에는 르네상스 시대의 모데토, 리체르카레, 카논, 푸가 등이 속한다.

복합형식은 두 개 이상의 소곡 또는 악장이 서로 관계하면서 하나의 끝맺음이 있는 전체를 형성하는 형식으로, 대표적으로 소나타, 교향곡, 협주곡, 모음곡, 칸타타, 오페라, 오라토리오 등이 있다. 이러한 형식들은 다양한 악장들이 조화롭게 조합되어 전체 작품을 이루는데, 낭만주의의 작곡가들은 특히 순환 형식을 활용하여 음악의 흐름을 조절하고 풍부한 음악적 내용을 표현했다.

: 순정률과 평균율

순정률(Just Intonation)

순정률은 음악의 순수한 아름다움을 표현하는 데에 중점을 둔 조율 시스템 중 하나이다. 각 음 사이의 비가 작은 정수로 표현되며, 이로써 협화음이 더 자연스럽게 들린다. 그러나 순정률은 피타고라스 음률과 같이 완전한 협화음을 만들어 내는 데에 한계가 있어 불협화음이 발생하는 문제가 있다.

피타고라스 음률에서 발전한 순정률은 다양한 비율을 결합하여 음계를 조율한다. 그러나 이로 인해 울프 음정 등의 문제가 발생하며, 하나의 문제를 해결하면 다른 문제가 나타나는 어려움이 있다.

평균율(Tempered Tuning)

평균율은 현대음악에서 많이 사용되는 조율 시스템 중 하나이다. 옥타브 사이의 모든 반음이 동일한 크기를 갖도록 타협을 통해 음계를 만든다. 이로써 어떤 조성에 대해서도 음계가 완전히 동일하게 유지된다.

평균율은 순정률과 달리 정수의 비를 취하지 않기 때문에 순정률과 구분된다. 작곡가들은 평균율을 통해 조성 사이의 자유로운

이동을 가능하게 하며, 모든 완전 5도가 동일하다는 특징을 가지고 있다.

음악의 조율은 다양한 시도와 탐험을 통해 다양성을 창출하고 있다. 순정률과 평균율은 각자의 특성을 가지고 있어 음악가들과 작곡가들은 적절한 조율 시스템을 선택하여 예술적 표현의 폭을 넓히고 있다. 어떤 시대나 음악은 끊임없이 진화하고, 다양한 조율 시스템은 그 진화의 중요한 일부로 자리매김하고 있다.

2장

클래식 공연을
기획하는 법

공연을 기획하는
연주자

음악가는 무대에서 음악을 연주하는 사람이다. 어떻게 해야 무대에서 연주를 무사히 해낼 수 있을까? 연주자가 왜 기획자가 되어야 하는지에 대한 이유와 실제 공연의 기획과 실행에 있어 도움이 되는 조언을 하고자 한다.

음악을 전공하지 않은 비전공자 관객들이 클래식 연주회를 보고 듣기 위해 공연장을 방문한다. 하나의 공연이 만들어지기까지의 과정은 생각보다 복잡하고 신경 쓸 일이 많지만 관객들은 알지 못한다.

직접 연주를 기획해 보지 않은 연주자들은 기획의 중요성을 잘 알지 못한다. 선생이나 학교가 연주회를 준비하고 계획해 주는 무대에 서기만 했던 학생은 이후 본인이 직접 공연을 기획하고 연주를 하는 데에 있어 어려움을 겪기 마련이다.

공연의 종류에 따라 자신이 비용을 모두 부담하고 기획하여 주최하는 연주와 기획사나 예술단체에서 기획하고 준비한 연주 등이 있는데, 이 중 어떤 것도 연주자가 기획을 하지 않아도 되는 공연은 없다.

⋮ 좋은 연주회를 위한 프로그램 구상

연주를 기획하는 방법에 대해 알아보도록 하자. 어떤 연주이든 결국 연주자 본인은 공연을 기획해야 할 의무가 있다. 기획에는 연주회의 콘셉트, 프로그램, 홍보 방향, 날짜와 시간 등을 생각할 수 있겠다.

우선 공연에 올릴 연주회 프로그램을 구성해야 한다. 연주용 프로그램과 음반용 프로그램은 차이가 있는데, 연주회에서는 관객들에게 적당한 밀고 당기기를 통해 지루하지 않은 탄력적인 시간

을 제공하여야 하기에 너무 학구적이지도, 너무 대중적이지도 않은 타협점을 찾아야 한다.

나의 경우, 연주회에서는 학구적이고 연구 가치가 높은 곡(소나타 혹은 대곡)을 필수로 연주하며 청중들이 어렵고 지루한 시간을 보내지 않도록 화려하고 연주 효과가 좋은 곡들과 길이가 짧은 여러 개의 곡을 더하여 시간을 채운다.

좋은 연주회란 결국 듣는 청중들이 만족하고 연주자 본인이 보람을 느끼는 연주회다. 연주자가 실력과 배움을 과시하며 청중들을 고려하지 않는 것은 결코 좋은 연주회라고 할 수 없다.

많은 연주자가 길이가 길고 어려운 곡들로만 연주하는 것이 본인의 실력을 보여주기 좋다고 생각하며 프로그램을 구상하지만, 듣는 청중에게는 지루할 수 있다. 길이가 길고 어려운 곡을 한 곡 연주했다면 그 앞뒤로 짧고 가벼운, 곡의 난이도 대비 연주 효과가 좋은 곡으로 공백을 메꾸어 주는 것이 듣는 이들의 부담감을 덜어준다. 대중이 알 만한 유명한 클래식 곡을 넣는 것도 좋은 구성이다.

프로그램의 연관성에 대해서도 고민해 보아야 한다. 위에서 언급했듯 중심이 되는 두 곡가량을 정해놓고 1부와 2부를 구성한다.

이때 중심이 되는 곡과 어울리는 다른 곡들을 배치하는 것이 좋다. 이때 고민해 봐야 할 것은 조성과 캐릭터라고 할 수 있다.

만약 리스트의 〈B Minor 소나타〉를 메인 곡으로 정했다면, 옆에 배치될 곡의 가장 유력한 조성은 나란한 조인 D Major의 밝은 곡이 될 것이다. 조표를 공유하는 가까운 조성이면서도 단조와 장조라는 반대되는 캐릭터를 보여줄 수 있기에 연주 시간을 지루하지 않게 만들어 줄 수 있다.

혹은 연관된 조성이 아니라도 작곡가와 곡들 사이에 연관성이 있거나 연주회의 주제와 적합하게 어울리는 곡들이라면 물론 프로그램에 구성될 수 있다. 예를 들자면, 판타지를 주제로 한 연주회에서 하이든의 〈판타지아 C 장조〉와 쇼팽의 〈판타지 F 단조〉를 함께 연주한다고 해서 문제가 될 것은 없기 때문이다. 여기에 메시앙의 Fantasie Burlesque도 추가하여 연주한다면 '판타지'라는 주제에 어울리는 프로그램 구성이 될 것이다.

예시) 아마데우스 초청
　　　김주상 피아노 리사이틀

J.S.Bach Partita in B flat Major
BWV 825

L.V.Beethoven Piano Sonata in
A Major Op. 101

-------- 중간휴식 ---------

W.A.Mozart Piano Sonata in A
Minor KV310

E.Grieg Piano Sonata in E Minor Op. 7

　　프로그램의 구성을 살펴보면 큰 곡만 4곡을 연주하는 프로그램이지만 1부와 2부에 각각 테마를 부여하였다. 1부에서 연주하는 바흐의 〈파르티타 1번〉과 베토벤의 〈후기 피아노 소나타 Op. 101〉은 작곡가 둘 모두가 독일 출신이며 곡들도 폴리포니 형식을 채택했다는 것에 있다.

　　1부의 중심이 되는 큰 곡은 베토벤 소나타이다. 앞에서 언급하였듯 중심이 되는 큰 곡의 앞뒤로 가벼운 곡을 붙여주는 것이 좋다

고 하였다. 바흐의 파르티타는 모음곡으로 프렐류디움-알라망드-코렌테-사라방드-미뉴엣-지그의 구성으로 이루어져 있다. 모음곡으로서 큰 곡이지만 각각의 악장들만 놓고 보면 소품의 모음과도 같다. 그렇기에 1부의 시작을 너무 가볍지도 부담스럽지도 않게 시작할 수 있다고 판단하여 프로그램을 구성하였다.

2부의 특징은 단조의 소나타곡이다. 모차르트의 〈소나타 KV310〉과 그리그의 〈소나타 E 단조〉는 모두 조성이 단조이다. 1부의 두 곡이 장조의 조성으로 구성된 것과는 대비된다. 또한 2부의 테마는 '판타지'다. 두 곡 모두 상상력을 자극하는 분위기의 곡이라는 점에서 그렇다.

공연장 대관하기

연주할 프로그램을 모두 정했다면 이제 언제, 어디서, 어떻게 할지 생각해야 한다.

공연 날짜는 프로그램을 무대에 올릴 만큼 준비할 시간과 관객들이 가장 많이 올 수 있는 날을 함께 고민하여 정하는 것이 좋다.

공연은 평일 오후와 저녁 공연으로 많이 나뉘는데, 보통 14시에

시작하는 공연과 19시에서 20시 사이에 시작하는 저녁 공연이 있다. 각각 장단점을 나열하자면, 14시에 시작하는 낮 공연은 대관비용이 상대적으로 저렴하다. 보통 많은 공연이 저녁 시간에 있기 때문이다.

평일 14시 공연의 경우 직장인들의 방문이 어려울 수 있어 관객 유치가 비교적 어렵다는 단점이 있다. 물론 관객을 유치하는 것은 저녁 공연 또한 쉽지 않다.

저녁에 공연한다고 했을 때 월요일과 수요일은 될 수 있는 대로 피하는 것이 좋다. 주말이 지나 첫 주가 시작되는 월요일은 사람들의 피로도가 높아 유명한 연주자의 공연이나 꼭 가보고 싶은 공연이 아니면 선뜻 들르지 않는다. 수요일의 경우 수요예배가 있어 연주회장에 오지 못하는 관객이 많다. 생각할 수 있는 좋은 연주회 날은 화요일과 금요일 그리고 토요일이다. 물론 주말과 공휴일은 대관료가 더 비싸다.

날짜와 시간을 정했다면 이제 장소를 선정할 시간이다.

장소를 선정하는 데에는 가용할 수 있는 예산, 공연장의 인지도, 공연장의 접근성과 공연장의 시설 등을 고민해야 한다. 가장 좋은

것은 지출될 비용을 신경 쓰지 않고 원하는 곳에서 언제든 할 수 있는 환경일 것이다. 하지만 대부분 어렵기 때문에 여러 공연장과 부대 시설 사용료를 찾아서 비교해 본 후 예산에 맞추어 가장 교통 접근성이 좋고 음향시설이 잘 갖추어진 공연장을 찾는 것이 좋다.

공연장마다 대관하는 방식도 미리 알아두어야 한다. 예술의전당, 롯데콘서트홀, 금호아트홀 연세, 세종문화회관 등의 공연장들은 정기대관 공고를 내고 그 기간에만 정기대관을 받는다. 정기대관 기간 이후 남는 날짜들은 수시대관으로 공고를 내서 대관하는데, 정기대관 후 남거나 취소된 날짜들을 수시로 대관하기 때문에 원하는 날짜와 시간을 선택할 수 없다. 지방의 국립 문화예술회관들도 대관 공고일이 정해져 있다.

자주 공연장 홈페이지를 확인하여 대관 가능일을 미리 파악해 놓는 것이 좋다. 수시로 대관이 가능한 일반 사설 공연장들은 원하는 날짜를 대관 담당자와 조율하여 사용할 수 있다.

관객이 찾아오기 쉬운 공연장일수록 찾아오기가 더 쉬운 법이다. 예로, 역에서 도보로 20분 정도 걸리는 거리에 공연장이 있다면 선뜻 발걸음이 내키지 않을 사람이 많다. 공연장은 대중교통의 접근성이 좋아야 하고, 넉넉한 주차 공간이 확보되어 있을수록 좋다.

홍보물은 공연을 알리는 가장 중요한 매체이기에 제작에 특히 신경을 써야 한다. 포스터와 리플렛을 제작하는데, 공연장의 규모와 예상 관객 수를 고려하여 인쇄 부수를 결정한다.

홍보물 제작 과정 중 가장 어려운 단계는 디자인이다. 대부분 잘 찍은 프로필 사진을 넣고 텍스트와 로고를 넣고 포스터 앞면을 디자인하는데, 가장 보편적이고 쉬운 방법이다. 연주자의 사진이 없이 일러스트나 텍스트만으로 디자인하는 것은 매우 어렵기 때문에 전문업체에 외주를 맡기는 것이 좋다.

홍보물 제작 과정에서 비용을 절감하고 싶다면 직접 디자인을 한 후 인쇄를 맡기는 방법이 있다. 이미 포토샵과 인디자인 등의 편집프로그램을 사용하는 법을 익혔다면 가지고 있는 레퍼런스와 연주회 포스터 검색 등을 통해 샘플을 확보한 뒤 직접 디자인하면 된다.

포토샵을 다루는 법을 모르고 템플릿을 만들기 어렵다면 이미 만들어진 템플릿을 입맛대로 수정하여 인쇄하는 방법도 있다. 포털사이트에 미리 캔버스 혹은 캔바를 검색한 후 사이트에 들어가

서 원하는 템플릿을 찾아 수정한 후 바로 인쇄업체까지 연결되어
결제 및 출력할 수 있다.

| 왼쪽부터 미리캔버스, 캔바 |

미리캔버스와 캔바에서 디자인한 후 파일을 고해상도의 PDF 파
일로 저장하여 대형 인쇄소에 대량으로 인쇄를 주문하면 인쇄비
용이 절감되기도 한다. 추천하는 업체는 성원애드피아인데, 웹사
이트에 파일을 업로드하고 결제하면 완성된 인쇄물을 택배로 배
송해 준다.

| 성원애드피아 홈페이지 |

　보통 포스터는 A2 크기로 제작하며 종이의 무게는 200g 이상으로 한다. 리플렛 또한 몇 단으로 접을지와 어떤 종이를 사용하는지에 따라 가격이 달라진다. 추천은 180g 이상의 광택지를 추천한다. 무광의 크라프트지나 무광의 모조지에 인쇄할 때 종이 표면이 매끄럽지 않아서 토너나 잉크가 고르게 묻지 않고 울퉁불퉁하게 흐린 부분이 생긴다.

　유광 코팅이 된 스노우지나 랑데뷰지를 추천한다. 추가로, 명함 인쇄 시에도 무광지는 예쁘지만, 인쇄품질이 좋지 않을 수 있음을 고려하여 선택하는 것이 좋다.

위의 설명은 셀프 제작일 경우인데, 여유가 된다면 가급적 디자인과 인쇄까지 맡아서 하는 전문 제작업체에 외주를 맡기는 것이 가장 좋다. 그들은 많은 경험으로 트렌드와 고객의 니즈를 파악하고 있으며 두 개 이상의 시안을 제공하여 비교할 수 있다. 오히려 연주자가 놓친 부분까지도 업체에서 알려주는 경우도 있으니 직접 하는 것도 좋지만 중요한 공연이라면 외주를 맡기자. 비용은 인쇄 부수와 인쇄용지의 종류에 따라 다르다.

홍보 시안이 완성되면 온라인과 오프라인으로 공연을 알려야 한다. 네이버나 다음 구글 등의 포털사이트에 공연을 등록하고 인터파크, 티켓링크, 예스24 등의 티켓 위탁판매 업체를 통해 공연티켓을 온라인으로 판매하기 시작해야 한다. 이 시점이 최소 공연 2달 전이어야 한다.

공연장에 방문할 관객의 타깃선정을 하는 것 또한 중요하다. 우선 공연장의 위치가 어디인지에 따라 달라진다. 만약 서울에서 공연한다면 서울과 경기도까지의 관객들이 타깃이 될 것이다. 지방에서 공연을 보러 오는 경우도 있지만 대부분 멀리까지 오는 관객들의 수가 많지는 않기 때문에 오프라인 전단은 수도권을 위주로 돌린다. 여유가 된다면 지방 5대 광역시와 전국 예술고등학교와 음악대학에 우편으로 홍보물을 보내고 연락하는 것도 좋다.

오프라인에서 전단을 돌리는 일은 전단 업체에 맡기는 것이 좋다. 연주자가 직접 전단을 돌리느라 시간과 체력을 빼앗긴다면 좋은 연주를 하는 것이 어렵기 때문이다.

오프라인 마케팅만큼 중요한 것은 온라인 마케팅이다. 온라인에서는 공간의 제약을 받지 않기 때문에 광고의 타깃층이 더 폭넓어진다. 우선 포털사이트에 공연을 등록하고 블로그, 카페, 홈페이지 등에 공연 정보를 올려 사람들이 볼 수 있게 하고 인스타그램과 페이스북을 이용해 광고할 수도 있다.

인스타그램 광고의 경우 하루 5,000원 정도를 지급하고 기간을 정해두면 그 기간 알고리즘이 관객이 될 수 있는 유효한 예비 고객들에게 의뢰한 광고를 노출한다. 2달 정도 매일 5,000원의 광고비를 사용하여 전국, 혹은 해외에까지 홍보가 가능해진다. 공연 홍보에 사용하는 비용을 아끼려는 생각은 하지 않는 것이 좋다. 관객이 없다면 공연은 적자이기 때문이다. 수단과 방법을 가리지 말고 관객을 모아라.

종교 생활을 한다면 교회나 성당에서도 공연을 적극적으로 홍보하고 종교 생활을 하지 않더라도 대형교회나 성당을 찾아 공연을 홍보해야 한다. 양심의 가책이 느껴지는가? 그래도 관객이 없는

2장 클래식 공연을 기획하는 법

것보다는 낫다. 좋은 연주를 한 번 경험한 관객은 다시 찾아올 확률이 높기에 처음이 어렵다. 다시 말한다. 당신이 할 수 있는 모든 방법을 사용해서 어떻게든 공연을 성공시켜라.

공연 현장으로

마지막으로 어떻게 연주회를 성공적으로 끌어나갈지에 대한 방안을 정리한다. 공연장에서 기본적으로 제공하는 부대 시설과 하우스매니저 이외에 현장 스태프를 구해야 하며 티켓을 판매한다면 가격과 티켓판매 방식 또한 결정해야 한다. 반주자가 필요한 경우라면 반주자와 일정 및 보수를 상의하여야 한다.

티켓 판매에는 온라인 판매와 현장 판매가 있는데, 티켓링크, 인터파크 티켓과 예스24 티켓 등 온라인 티켓판매 대행업체를 통해 판매할 수 있으며 잔여 티켓은 현장에서 발권하여 판매하는 경우가 대부분이다. 티켓 판매 대행은 업체에 연락하여 자세한 사항을 물어보고 진행하면 된다.

| 위에서부터 티켓링크, 예스24 티켓, 인터파크 티켓 |

공연을 도와줄 현장 스태프들은 너무 많아도, 너무 적어도 곤란하다. 추천하는 인원 구성으로는 티켓 발권을 담당할 2명과 대기실에서 공연 진행을 도와줄 한 명의 추가 인원이 가장 좋다. 기본적으로 공연장에서 하우스매니저 2명과 무대감독, 음향감독이 있다는 전제 하이다.

보통 대학생이나 지인들에게 부탁하여 아르바이트비를 지급하고 연주회의 스태프를 부탁한다. 이때 적당한 금액은 주변 시세를 알아본 후 당사자와 상의하여 정하는 것이 좋다.

만약 지인에게 부탁하기 어렵다면 당근마켓 알바나 알바천국 등

　　　　　　　　2장 클래식 공연을 기획하는 법

의 온라인 플랫폼에서 단기 아르바이트를 구인할 수 있다. 이외에 공연 당일 무대의상과 헤어메이크업도 알아보고 미리 준비해야 한다.

2-2

기회를 만드는
연주자

⋮ **기획연주와 초청연주**

우선 클래식 음악 연주회의 종류에 대해서 알아보자.

연주회에는 크게 두 가지의 연주회가 있다.

첫 번째는 자비로 개최하는 연주회이고, 두 번째는 초청 및
기획연주이다.

1. 자비로 개최하는 연주회는 연주자가 공연을 위한 대관과 홍

보물 인쇄, 그리고 홍보와 기타 현장 인력의 고용 등을 모두 본인이 부담하여 개최하는 연주회를 말한다. 대부분의 귀국 독주회나 독주회들은 자비로 개최되는 경우가 많다. 활동 중인 음악인들의 독주회나 연주회 포스터를 보면 주최와 주관에 예진예술기획, 예음예술기획과 같이 기획사들의 이름으로 주최되는 연주회가 많다는 것을 알 수 있다.

여기서 음악 생태계를 잘 알지 못하는 관객들은 이것이 기획사에서 개최하여 연주자는 초청받아 공연한다는 착각을 할 수 있지만 알고 보면 이것들 또한 자비로 기획사에 공연주최를 의뢰하여 결국 돈은 연주자가 모두 부담하고 기획사에서 대관과 홍보 등을 대행해 주는 서비스를 제공하는 형태이다.

학교에 출강 중인 강사를 비롯해 대부분 주기적으로 연주회를 해야만 하는데, 대부분은 자신이 모든 비용을 감당하여 무료입장 혹은 초대권을 돌리며 지인들을 불러놓고 하는 연주회가 대부분이다.

2. 초청 및 기획연주는 공연기획을 하는 기획사 혹은 공연장에서 연주자를 초청하여 연주비를 지급하고 티켓판매금의 일정 부분을 나눠주며 개최하는 연주회이다. 이러한 형식의 연주회는

음악가에게 가장 좋은 공연 기회라고 할 수 있겠다. 우선 대관과 홍보물 제작, 홍보와 현장 인력까지 모두 주최 측에서 부담하기 때문에 연주자는 오로지 연주에만 집중할 수 있다. 거기에 연주하고 나서 보수를 받기까지 하니 금상첨화가 아닐 수 없다. 우리가 지향해야 할 연주는 기획과 초청연주라는 것을 명심하되, 자비로 하는 연주 또한 현명하게 개최해서 활동을 이어간다면 커리어를 쌓아가는 데에 큰 문제가 없을 것이다.

대부분 자비로 개최하는 연주회들이 많지만 그렇다고 초청연주와 기획연주의 기회가 없다고 생각하지 않았으면 한다. 국내뿐만 아니라 해외에서의 연주 활동도 기회를 만들어 해낼 수 있다. 단지 기회를 만들어 내는 방법을 잘 모르는 것뿐이다.

팀 페리스의 《나는 4시간만 일한다》를 읽어보면 힌트를 얻을 수 있다. 음악 전공자라고 해서 꼭 음악에 관련된 책에서만 답을 얻으리라는 법은 없다. 팀 페리스는 인도의 아웃소싱 비서회사 브릭웍스(Brickworks)를 통해 인도인 비서를 고용하여 시장조사, 마케팅, 프레젠테이션 제작을 비롯한 각종 사적인 업무들까지 아웃소싱 한다.

인도인에게 어떻게 일을 맡길 수 있느냐는 의심이 들 수 있다. 하지만 역사를 되짚어보면, 인도는 영국의 식민지였으며 그로 인

해 유창한 영어 실력을 가지고 있다. 인도의 교육열은 한국과 비슷하거나 더 높으며 인도인들이 우리가 생각하는 것보다 유능하다. 서구권 거의 모든 국가들의 아웃소싱을 맡고 있는 세계의 비서 인도는 미안하지만 한국의 대기업 신입사원보다 유능하다.

여기까지 읽었다면 다음 이어질 내용이 어떻게 될지 눈치챌 수도 있겠다. 해외에서 초청연주를 하고자 하는데 기회를 만드는 법을 모른다면 인도인 비서에게 문의하라. 브릭웍스에 인도인 비서팀을 고용하고 원하는 목표를 제시한다. 이후 마감기한을 주고 소통하며 진행상황을 체크하면 된다.

예를 들어, 나의 경우 인도인 비서팀에게 "일본 공연기획사들을 찾아 연락하여 내가 일본에 초청연주를 갈 수 있도록 할 것"을 지시하였다. 3일 만에 일본 내 클래식 음악 공연기획사들의 목록파일을 받았으며, 이후 그들에게 나의 비서 자격으로 일본 공연기획사들에게 연락을 취하도록 지시했다. 어떤가? 개인이 스스로 기업에 연락하는 것과 비서를 통하여 연락하는 것은 대외적으로 차이가 있다. 비서를 둔 개인은 그냥 개인보다 전문적으로 보여지며 더 접촉하기 어려운 사람으로 보여진다.

우선 하나의 프로젝트를 성공적으로 마무리했다면, 다음 업무도

지시할 수 있다. 당신이 취업을 원한다면 인도인 비서에게 당신이 취직할 수 있게 만들어달라고 지시하면 그들은 방법을 찾아준다.

나의 인도인 비서팀이 첫 번째 프로젝트인 일본 초청연주를 성공시키면 다음에는 일본시장에 음반과 음원을 유통시키는 업무를 줄 것이다. 이후 교수직을 맡을 수 있도록 취업을 도와달라는 지시도 할 예정이다.

스페이스X의 위성을 통해 위성인터넷을 사용하는 시대인데 아직도 국내에서만 길을 찾는 것은 글로벌 시대에 도태되는 일이다. 가능한 모든 수단과 방법을 사용하여 자신의 길을 개척하라.

2장 클래식 공연을 기획하는 법

공연과 기획은 사업이다. 필요한 비용과 경비를 어디에서 충당하고 수익을 낼 것인지 고민해야 한다. 좋은 클래식 공연은 후원이나 투자유치 없이 실현하기 어렵다. 클래식 공연에 투자할 기업이나 개인이 없지는 않겠지만 투자자를 찾아내는 것이 쉽지 않다. 자금회수를 생각하지 않고 음악을 사랑하는 마음으로 후원하는 사람을 찾는 것이 좋다.

지금까지 공연을 성공적으로 마무리했거나 기획한 기록들이 있다면 꼭 모아놓아야 한다. 기획공연은 한 번으로 끝나는 사업이 아니다. 다음 공연을 위해 늘 이전 기획에 대한 보고서를 작성해야 다음 공연을 위한 마케팅에 적용할 수 있고 제안서도 새롭게 만들 수 있다.

결과 보고서를 만드는 일은 결국 물증이 있어야 하는 일이고 포트폴리오는 반드시 기획자의 글로 완성되어야 한다. 공연기획과 결과, 제안서는 모두 포트폴리오에 담아야 우리가 찾아가야 할 모든 사람과 기업에 전달될 수 있다.

비영리단체가 사단법인으로 승격되어 인정받게 될 시 기부금처리가 가능해진다. 기업들은 공연을 위해 후원을 하고, 후원금은 기부

금 처리되어 세액공제 된다. 기업으로서는 대외적으로 문화예술사업에 투자한다는 사회공헌적 모습을 보여줌과 동시에 그만큼 세금을 면세받기에 상황이 따라준다면 기업의 투자를 유치하는 것이 좋다.

연주 섭외에 관한 부분도 대부분 대기업이다. 음악 관련 기업이라고 생각할 수 있겠지만, 삼성이나 현대차 같은 대기업들에서는 직원복지를 위해 자체적으로 문화예술공연과 전시를 진행한다. 대부분 사측에서 유명 연주자들에게 먼저 섭외 요청을 하고 페이를 맞춰 연주회를 개최하는 식이다.

만약 연주하려는 본인이 실력에 자신이 있고 준비가 되어 있다면 기업에서 주관하는 문화예술공연에 참여하려는 의지를 먼저 내보이는 것이 중요하다. 음악 전공자가 아닌 이상 유명 연주자 외에는 어떤 연주자들이 있는지 관심이 없다. 좋은 질의 연주를 같은 시간 동안 진행하되, 유명 연주자보다 페이가 저렴하다면 기업으로서는 당신과 함께하지 않을 이유가 없다.

앞에서 언급하였듯이 포트폴리오 작업을 통해 포트폴리오와 연주 제안서를 완성하여 먼저 제안하라. 매우 어렵겠지만 처음 한 번을 성공시킨다면 이후 다른 섭외가 들어올 가능성이 크기에 도전할 가치가 있다.

2장 클래식 공연을 기획하는 법

자비로 연주회를 여는 음악가에게 필요한 것은 공연할 수 있는 경제적인 지원이다. 베를린 한스 아이슬러 국립음대는 첫 1년간 Self management 수업과 Project management, 두 개의 수업을 필수로 듣게 한다.

첫 셀프 매니지먼트 수업에서 자신의 시간 관리와 연주기획 및 퍼스널 브랜딩에 관한 내용을 다루고, 프로젝트 매니지먼트에서 팀마다 하나의 공연과 전시를 성공적으로 마치는 것을 과제로 가르친다.

학생들이 사비를 들여 연주회를 개최하는가? 일정 부분 사비 지출이 있을 수 있지만 학교에서는 크라우드 펀딩을 통한 자금확보를 강조한다. 휴대전화로 페이스북만 열어보더라도 각종 기금 모집이 있다. 해양 환경보호를 위한 모금, 백혈병 환자를 위한 모금, 도서 출판을 위한 모금, 전시회 개최를 위한 모금, 문화예술 발전을 위한 기금 모음 등 페이스북으로는 누구나 조건 없이 자유롭게 기금 모집 상황을 게시하고 자금을 확보할 수 있다. 국가에서 지원하는 공모사업에 참여하거나 사기업에 후원을 요청할 수도 있다.

공모와 후원을 받기 위해서는 철저한 준비가 필요하다. 제안서

와 사업계획서, 그리고 지난 포트폴리오들과 성과를 첨부하여 참
여하라.

한국의 경우 한국문화예술위원회에서 진행하는 'ARKO 크라우
드펀딩'이 있다. 문화예술 분야 예술가나 예술단체가 창작활동이
나 프로젝트의 실현을 위해 SNS를 활용하여 그 계획을 알리고 자
금을 마련하기 위한 온라인 기반 펀딩 플랫폼이다.

관광부와 예술경영지원센터가 공동으로 진행하는 '예술 분야 투
자형 크라우드 펀딩' 또한 예시로 들 수 있다. 이미 잘 알려진 크라
우드 펀딩 사이트인 와디즈와 텀블벅도 문화예술 분야의 다양한
펀딩을 진행 중이다.

크라우드 펀딩이 성공하려면 철저하게 대중들의 호기심을 자극
해야 한다. 어떻게 하든 사람들의 마음을 동하게 해야만 투자를 유
치할 가능성이 생기기 때문이다.

> ◇ **크라우드 펀딩이란?**
> 자금을 필요로 하는 수요자가 온라인 플랫폼 등을 이용해 불특정 다
> 수에게 자금을 모으는 방식으로, 종류에 따라 후원형, 기부형, 대출
> 형, 증권형 등의 형태로 나뉜다. 트위터, 페이스북과 같은 SNS를 적
> 극 활용하는 펀딩이 있다.

크라우드 펀딩 사이트 목록 예시

아르코 크라우드 펀딩 매칭지원사업

예술경영지원센터 예술분야투자형 크라우드 펀딩

와디즈

텀블벅

해피빈

오마이컴퍼니

쇼글(공연섭외 플랫폼)

페이스북, 인스타그램(Meta)

이외에도 해외 크라우드 펀딩 플랫폼을 이용하는 방법도 있다. Google 검색창에 Crowdfunding for concerts 등의 키워드를 검색하면 다양한 사이트를 찾을 수 있다.

∷　기획연주와 국가보조금 사업들

언제부턴가 음악 연습실들의 사업이 공간대여에서 멈추지 않고 점점 확장되어 지금은 연주기획과 녹음 및 녹화 서비스를 제공하는 것이 기본이 되었다.

연습실에서 조그마한 홀을 만들어 홀연습용 대관을 하던 것이 발전해 하우스콘서트를 할 수 있는 정도의 작지만 질 좋은 홀을 제공하는 연습실들이 많아졌다. 공간대여뿐만 아니라 자체 기획연주를 통해 홀에서의 연주를 계속 이어가며 홍보 및 수익창출을 하는 것을 심심치 않게 볼 수 있다.

2022년 10월, '어뮤즈 사운드' 홀에서 기획연주를 통해 독주회를 하게 되었다. 2024년 지금 당시 신생 공연장이자 음악학원이던 어뮤즈 사운드는 그간 끊임없이 기획연주를 열고 입시평가회와 음악캠프도 주최하여 꽤 알려진 공간이 되었다.

'통의동클래식'도 작은 연주홀에서 기획연주와 영아티스트, 지니어스콘서트를 통해 공간을 알렸고 지금도 기획연주에 참여할 연주자를 모집하고 있는 것을 보았다. 직접 기획하여 연주하기가 어렵고 처음이라면 기획연주 모집에 참여해 연주기회를 만드는 것도 추천한다.

다른 사람들의 기획연주에 연주자로 참가하다 보면 공연기획이 어떤 방식으로 진행되는지 어느 정도는 파악이 가능해진다. 그 후에 스스로 공연을 기획해 보아도 늦지 않다. 카페를 창업하기 전 여러 카페에서 아르바이트를 해보며 어떻게 운영하는지 알고 창

업하는 사람과 무턱대고 카페를 창업하는 사람은 출발선이 다르지 않을까?

직접 공연기획을 할 수 있는 단계가 되면 고민이 생길 것이다. 연주자금이다. 앞에서 언급했듯 크라우드 펀딩이나 후원을 통해 공연을 주최하는 것도 가능하지만 국가보조금을 받아 공연을 하는 것도 생각해 보자.

예술인들의 낮은 소득과 적은 기회, 이로 인해 점점 예술사업이 쇠퇴하고 국민들이 문화생활을 향유하는 데 공급이 부족해지는 것을 우려하여 국가차원에서 예술인들에게 보조금을 지원하여 예술활동을 이어갈 수 있게 돕고 있다.

1년에 한 번 문화재단들은 문화예술지원사업을 시행한다. 현재 자신의 주소지가 어디인지에 따라 지원 가능한 문화재단이 정해진다. 서울문화재단의 경우 주소지가 서울특별시인 사람이 지원대상이다.

문화재단마다 조금씩의 차이는 있겠지만 공모사업의 기본방향 및 목적으로는 다양한 문화예술의 창작과 공연활동 지원을 통한 문화예술 활성화, 지역 문화예술단체 및 예술인의 역량강화 및 창작활동 장려, 지역의 고유한 특성과 창의성, 문화환경을 기반으로

지역 문화예술 특성화, 기후변화, 평등한 문화권리, 문화생태계 등 예술을 통한 미래가치 구현 등이 있다.

광주광역시에 주소지를 가지고 있는 나는 2024년 광주문화재단 지역문화예술지원사업 중 청년예술인 부문에 지원하여 공연을 위한 보조금 400만 원을 받았다. 국가에서 지원하는 보조금 사업은 투명한 정산이 원칙이기에 조금 복잡하고 까다롭다고 생각할 수 있으나 뭐든 부딪혀 보고 하다 보면 늘기 마련이다.

예술지원사업에 지원하는 방법을 설명하자면, 기관마다 날짜가 다르겠지만 보통 지원사업 공고를 전년도 10월에서 12월에 게시하고 선정결과 발표와 지원금 배부를 당년 1월에서 3월 사이에 진행한다.

2024년 문화예술지원사업 공고는 2023년 10월에서 12월에 게시되고 모집을 받는다. 기간을 놓쳤다면 아쉽게도 다음 해를 기약해야 한다. 지원하는 방법은 내가 속한 지역의 문화재단이나 문화사업기관 홈페이지의 예술지원사업 메뉴와 공지사항을 확인하여 공고기간과 요구사항을 미리 체크한 뒤 지원사업 공모기간이 되면 국가문화예술지원시스템(www.ncas.or.kr), 통상 NCAS(엔카스) 사이트에서 신청한다.

　기관마다 요구하는 서류와 양식이 있으니 기관의 홈페이지에서 안내하는 가이드라인에 맞추어 지원하면 된다. 과정에 어려움이 있다면 대부분 기관에서 문화예술지원사업 컨설팅 서비스와 예술인신문고, 상담소 등을 운영하고 있으니 유선상 연락을 통해 오프라인에서 도움을 받을 수도 있다.

　지원을 위해 해야 할 것들로는 예술인 경력증명을 받는 것이다. 기존에 활동이 있었다면 한국예술인복지재단 홈페이지에서 예술활동증명을 신청하여 증명서를 받는 것이 유리하다. 예술활동 증명을 마친 예술인은 예술인패스 발급이 가능한데, 예술인패스를 가지고 있으면 제휴업체와 공연장에서 할인을 받을 수 있다.

-한국예술인복지재단 홈페이지: www.kawf.kr

예술인 고용보험도 필수로 알아보는 것이 좋다. 국가 예술지원 사업에서 공통적으로 안내하는 사항인데, 고용보험의 의무가 있으며 예술인은 일반 고용보험이 아닌 예술인 고용보험이 따로 존재한다.

- 예술인 고용보험 안내: www.kawf.kr/aei/artMain.do

　자세한 내용은 기관마다 다르기 때문에 본인의 해당기관에 직접 확인 및 문의하는 것이 좋겠다.

- **전국지역문화재단연합: www.ancf.or.kr**

- **문화체육관광부 누리집 홈페이지에서 검색란에 전국문화기반 시설 총람을 검색하여 전국 문화재단과 공연장, 기관들을 한눈에 볼 수 있다.**

음반을 발매한 음악가와 음반 없이 연주만 하는 음악가는 다르다. 음반을 발매한다는 것은 자신의 연주가 기록되고 상업화되어 세상에 알려진다는 의미이기도 하기에 연주 실력이 뒷받침되어야 도전할 수 있다. 음반발매의 경우 음원 유통사, 즉 레이블에서 모든 과정을 진행하며 녹음 과정에서 연주자가 연주만 하게 되기에 이미 커리어가 있거나 알려진 연주자에게 음반을 녹음하고 발매할 기회가 생긴다.

나의 경우 폴란드에서 열린 파데레프스키 메모리암 콩쿠르 우승 이후 에스토니아 탈린에서 열린 뮤직 어워드 우승, 캐나다에서 열린 북아메리카 비르투오소 국제 음악 콩쿠르 우승 이후 스페인의 음반사 KNS Classical로부터 음반발매 제의를 받았다.

 Distinguished Classical Artists

하지만 음반발매 역시 자비지출이 없는 것은 아니다. 음반사도 사업체이기 때문에 돈벌이가 되지 않는 신인 연주자의 음반을 발매해 주지는 않는다. 녹음에 필요한 스튜디오 비용과 최소 CD 주문량을 맞추어 발매와 함께 자비로 본인의 음반을 일부 매입해야 한다.

도서 출판 방법 중 반기획출판과 유사하다. 반기획출판의 경우 출판사가 판권을 가지고 1판 인쇄본을 모두 판매하면 2판 인쇄부터는 비용을 사측에서 부담한다. 첫 출판에 저자는 증정부수를 매입하고 출판비용의 일부를 출판사와 분담한다. 새로운 상품이 시장에 나오면 1달 이내 판매실적이 충족되어야만 상품으로 인정받는다. 재고는 모두 창고에서 방치된다.

당신에게 연주 실력과 음반을 녹음할 프로그램이 준비되었으며 3,000만 원 정도의 돈이 준비되었다면 직접 레이블에 연락하는 방법이 있다. 소니뮤직이나 워너 뮤직 그룹, 낙소스 등의 대형 레이블이나 기타 중소형 레이블들에 직접 자신의 프로필과 음반 녹음 계획 및 프로그램을 이메일로 제안할 수 있다.

개인이 기업과 연락하는 것이 쉽지 않은 점을 고려하면 조금 더 접근성이 좋은 녹음 전문 스튜디오에 문의하는 것 또한 추천하는

방법이다. 서울특별시 통의동에 있는 오디오가이는 클래식 음악, 전통음악, 대중음악에 걸쳐 폭넓은 녹음과 유통사 연결 서비스를 제공한다.

막상 음반사에 연락하기가 막막하다면 레코딩 스튜디오에 문의하여 연결을 시도하는 것도 현명한 방법일 것이다. 보통 레이블의 제의를 통해 음반을 발매하면 발매와 함께 소속 아티스트 계약을 함께하는 경우가 많다. 계약 시 어떠한 조건이 있는지 계약서를 꼼꼼히 확인하고 서명 전 세부 내용을 수정할 수 있다면 자신에게 유리한 조건으로 수정하여 작성하는 것을 권한다.

레이블과 기획사는 다르다. 기획사는 각종 행사와 공연을 기획하고 소속 아티스트를 매니지먼트하는 회사를 말한다. 이때 기획사의 규모와 사업 방향에 따라 공연기획대행사의 역할만 하는 기획사도 있으며, 소속 아티스트를 매니지먼트하여 끊임없이 사업을 계획하고 진행해 나가는 회사도 있다.

나를 대표하는 키워드

3-1

슈퍼 개인이
살아남는다

⠿ **자기계발서에서 배울 점들**

자기계발서에서 공통적으로 다루는 내용이 있다. '이해력과 독해력'이다. 생각보다 많은 사람들이 맞춤법을 제대로 지키지 않으며 조리 있게 정리된 말을 하지 못하고 이해력과 독해력이 낮다는 것을 책을 쓰며 전보다 더 많이 느끼고 있다.

인간의 뇌는 신경 가소성을 가지고 있다는 연구결과가 발표되었다. 우리는 뇌의 모든 기능을 사용하지 않는다. 뇌의 일부만을 사용하는데, 뇌는 사용하면 사용할수록 신경세포를 증식시키고 더

욱더 처리능력이 좋아진다. 이것이 뇌 신경 가소성이다. 글을 쓰고 책을 읽는 훈련을 통해 자기주관을 확립하게 되고, 이해력과 문해력이 좋아질 수 있다. 배경지식을 많이 가지고 있는 것만으로도 이미 그렇지 않은 사람들보다는 앞서간다.

음악을 전공하고 음악가로 사는 삶을 살고 있는 나는 누구일까, 스스로가 생각하는 자신과 타인이 보는 실제 나의 모습은 다르다. 가장 중요한 것은 지식을 받아들이고 활용할 수 있는 능력이다. 꾸준히 지식을 얻도록 노력하라. 책을 통해 얻은 배경지식과 분별력, 이해력은 일상생활에서 사소하게 보이는 것들에서도 지식을 얻게 만들어 준다.

다방면으로 아는 것이 많다면 그만큼 할 수 있는 일도 많아진다는 것을 뜻한다. 유전학과 심리학에 대해 알고 있다면 인간이 어떠한 상황에서 어떻게 행동하게 되는지 예측할 수 있고 나아가 그것을 자신의 이익을 위해 이용할 수도 있다.

음악 전공자들이 유독 다른 전공자들에 비해 지식을 쌓는 데 관심이 없는 편이라고 생각한다. 음악하는 지인들만 봐도 20대 후반이 될 때까지 예금과 적금도 없고, 자기명의의 자유입출금통장도 개설하지 않은 채 부모님의 카드를 가지고 다니는 것을 심심찮게

보아왔다.

음악에 관련된 책이 아니라도 다양한 책을 읽는 것을 추천한다.
자기계발서, 과학, 인문학 도서를 읽는 것과 읽지 않는 것은 큰 차
이가 있다. 상식과 교양이 있는 사람은 어떤 자리에서도 가볍게 보
이지 않는다. 개인의 가치를 높이는 일의 시작은 독서와 글쓰기라
고 생각한다.

⦙ 숏폼 동영상으로 뇌가 망가진 사람들

당신이 이 책을 읽고 있다는 것에 안도의 한숨을 쉰다. 사람들은
점점 책을 읽지 않는다. 산업혁명 이후 인류문명은 기하급수적 발
전을 거듭하고 있는데, 최근 들어 그 발전속도가 과거와는 비교할
수 없을 정도로 빠르다. 문제는 빠르게 발전하는 기술에 비해 인류
는 기술을 충분히 활용하고 제어하는 능력을 가지지 못했다는 것
이다.

생각해 보자, 평소 스마트폰을 사용하며 가장 많은 시간을 할애
하는 것이 무엇인가? 단언컨대 숏폼 동영상 시청일 것이다. 처음
숏폼의 유행을 시작시킨 것은 틱톡이었다. 1분 내외의 짧은 길이

의 자극적인 영상들을 공유하는 플랫폼을 성공시킨 틱톡은 유튜브, 인스타그램 등 다른 기업들에게 좋은 본보기가 되었다. 이후 유튜브는 1분 내외의 영상을 업로드하는 기능인 '숏츠'를, 인스타그램은 '릴스'를 만들어 마케팅에 총력을 쏟아부었다.

그리고 지금 2024년 우리는 숏폼으로 무장한 거대기업들에게 속수무책으로 지배당하고 말았다. 책을 읽던 내가 유튜브 영상을 보며 책을 내려놓았었다. 책은 읽어야 할 내용이 많고 스스로 이해하는 시간이 필요한 반면 유튜브 영상은 비교적 짧고 필요한 정보만 요약하여 쉽게 전달해 준다는 점이 좋았다. 숏폼 동영상에 익숙해진 나는 이제 유튜브의 일반 영상은 잘 클릭하지 않는다. 1분 내외의 영상들에 익숙해지다 보니 5분 이상의 영상을 시청할 인내심마저 남지 않은 것이다. 이 사실을 인지했을 때 가슴이 철렁 내려앉으며 정말 큰일났다고 생각했다.

그렇다면 숏폼이 뇌를 망가뜨리는 이유가 뭘까? 신경 전달물질 호르몬인 '도파민'과 관련이 있다. 인간이 노력으로 이뤄낸 결과는 늘 도파민과 함께한다. 목표를 정하고 노력하여 성취했을 때의 뿌듯한 감정과 쾌감, 그 뒤에는 호르몬이 있다. 최근 들어 이러한 뿌듯함과 성취감에서 강력한 쾌감을 얻지 못하였다면 그것은 도파민 중독으로 인한 현상이라고 할 수 있다. 노력하지 않고도 1분가

량의 영상을 시청하는 것만으로 도파민이 분비되며 과도하게 분비된 도파민은 뇌의 절제력을 약화시키고 일상에서의 행복을 둔감시킨다.

일상에서의 행복감도 낮아지고 숏폼에서도 도파민이 일정수준 이상 분비되지 않으면 즐거움을 느끼지 못해 점점 행복을 잃고 의지도 없는 우울한 사람이 되고 만다. 부디 이 책을 읽고 있는 당신은 의식적으로 스마트폰 사용시간을 줄이고 책을 읽고 산책을 하며 화면 속의 풍경이 아닌 실제의 모습을 눈에 담고 현재에 충실하게 살아가기를 바란다.

⋮ 글쓰기의 중요성

음악 전공자들이 글쓰기를 할 일이 얼마나 될까? 실기에 몰두하느라 많은 것을 놓치는데, 그중 하나가 책 읽기와 글쓰기다. 음악 전공자들에게 글쓰기가 필요한 순간은 반드시 찾아온다. 자신의 프로필을 작성하거나 자기소개서, 사업 제안서를 작성하는 때에 글쓰기 능력이 갖춰져 있는가는 성패를 좌우한다.

글을 잘 쓰려면 어떻게 해야 할까? 당신은 사실 답을 알고 있다.

책을 많이 읽고 매일 꾸준히 글을 쓰는 것이다. 당신이 취미로 배드민턴을 한다고 하자, 이제 막 배드민턴을 치기 시작한 당신이 하루아침에 아마추어 대회에 출전할 정도로 실력이 좋아질까? 물론 재능은 타고난다. 타고난 재능에 따라서 노력의 정도와 시간의 차이는 있겠지만 모두에게 동일하게 적용되는 것은 '시간과 노력'을 들여야 발전한다는 것이다.

과도한 도파민으로 무뎌진 뇌를 읽기와 쓰기 활동을 통해 복구해야 한다. 뇌과학 분야에서 큰 발견이라고 하는 '뇌의 신경 가소성'은 인류의 큰 발견이다. 우리의 뇌는 사용할수록 더 많은 신경 세포를 생성하고 정보처리 능력이 좋아진다.

글을 쓰는 방법을 모르겠다면 우선 비문학 도서 위주로 읽어라. 문학책도 좋다. 하지만 문학에서 배울 수 있는 글쓰기와 비문학 글쓰기는 다르다. 실전에서 사용하는 것은 비문학 글쓰기이다. 문학책에서는 아름다운 문장 표현을 배울 수 있지만 실전에 응용할 글은 거의 없다.

그리고 글을 쓰기로 마음먹었다면 마케팅과 뇌과학을 유심히 살펴보라.《스틱!》이라는 책을 추천하는데, 책에서 가장 도움이 될 만한 내용으로는 '리드(Lead)' 작성이다. 리드는 글의 시작 부분을

말하는데, 리드 작성을 어떻게 하느냐에 따라 읽히는 글이 될지 읽히지 않는 글이 될지가 결정된다.

마케팅 글쓰기를 모르는, 휴리스틱에 대한 지식이 없는 사람들이 글을 쓰며 범하는 오류 중 하나는 문장이 길고 상세하면 좋다는 생각이다. 완전한 착각으로 글을 쓰는데, 글은 내가 쓰고 싶은 내용이 아니라 읽는 사람이 보고 싶은 내용을 써야 한다. 문장은 짧고 간결하게, 복문을 피해 단문으로 작성하되 내용은 알차게 들어가야 한다. 당신이라면 긴 문장과 어려운 한자어와 전문용어가 가득한 책에 손이 가는가?

비문학 베스트셀러들의 공통점 중 하나는, 읽기 쉬운 문장들이라는 것이다. 내용은 알차되 문장이 복잡하고 어렵지 않아 술술 읽히는 글이어야 한다는 것이다. 돌아와서, 리드에는 글에서 말하고자 하는 핵심 내용이 배치되어야 한다. 리드가 끝나고 나면 부연 설명을 서술하는 것이 좋다.

글을 읽는 모든 이가 당신의 글을 처음부터 끝까지 애정을 가지고 읽어줄 것이라는 생각을 버리라. 긴 부연 설명과 불필요한 내용 뒤에 한참을 읽고서야 말하고자 하는 핵심 내용이 나온다면 그 글은 외면받는다.

기억해라, 리드에는 핵심 내용을 배치하고 이후에 부연 설명과 기타 내용을 서술한다. 당신이 강조하고 싶은, 하고 싶은 말은 리드에 배치하는 것이다. 예시를 통해 알아보자.

"폭설로 인해 지난주 월요일 학교에 교직원들과 학생들이 올 수 없었다."

이 문장의 핵심이 무엇일까? 바로 "지난주 월요일은 휴교였다." 이다. 글의 리드에 들어갈 내용은 "지난주 월요일은 휴교였다."이고, 이후 부연 설명으로 폭설로 인해 교직원이 출근하지 못했고 학생들은 등교하지 못했다는 것을 설명하면 된다. 어떤가, 읽기 쉽지 않은가?

프로필을 작성할 때도 마찬가지다. 당신이 강조하고 싶은 내용을 리드에 배치한다. 가상의 인물 홍길동의 프로필을 작성해 보겠다. 홍길동의 프로필에 들어갈 내용들을 간단하게 나열하자면

서울대학교 음악대학 졸업
줄리아드 음악대학 대학원 석사와 박사 졸업
미국과 캐나다에서 여러 국제 콩쿠르에 우승 및 입상
한국 귀국 후 예술 중고등학교와 음악대학에 강사로 출강

이다. 홍길동은 미국과 캐나다에서 국제 콩쿠르에 우승과 입상한 것을 강조하고 싶다. 그렇다면 리드에는 "국제 콩쿠르 우승으로 두각을 드러낸 홍길동은"으로 시작하여 이후 어느 콩쿠르에서 어떻게 입상하였으며 서울대학교부터 시작해서 학위를 언급하고, 이후 연주 활동과 현재 한국에서의 활동을 서술해 나간다.

홍길동이 강조하고 싶은 것이 줄리아드 박사학위라면 리드에는 "줄리아드 음악 박사 홍길동"을 적고 시작하면 될 것이다. 프로필도 어느 곳에 쓰느냐에 따라 작성 방법이 달라져야 한다. 공연 홍보에 쓰일 프로필에는 사람들이 관심을 가질 수 있는 콩쿠르 우승과 같은 키워드를 먼저 배치하고, 초청 강연이나 교육 현장에서는 학위와 논문들을 처음에 언급하는 것이 유리할 수 있다.

프로필만 잘 작성하고 때에 따라 다르게 작성할 수 있다면 당신은 타인을 컨설팅할 준비가 되어 있다. 가진 지식을 활용하여 다른 사람에게 컨설팅 서비스를 제공하고 돈을 벌 수도 있다.

유튜버들이 그냥 영상을 찍는 것 같지만, 어느 정도 미리 스크립트를 짜서 글을 작성한 후 영상을 촬영한다. 〈김알파카의 썩은 인생〉 채널을 보면 가만히 앉아 주절주절 떠드는 것으로 보이지만 알고 보면 화면에 글을 미리 써놓고 읽는다고 한다.

사실 음악을 하는 사람이 아니라도 자신의 가치를 높이는 일은 선택이 아니다. 발전 없이 머무르는 사람은 사회에서 매력적으로 보이지 않으며 상품 가치가 없다. 지금은 각자도생의 시대이다. 당신은 브랜딩되어 있는가?

촉촉한마케터의《내 생각과 관점을 수익화하는 퍼스널 브랜딩》에서는 퍼스널 브랜딩을 개인을 반짝이게 만드는 작업이라고 말하고 있다. 마케팅과 브랜딩을 다루는 다른 책들에서 일관되게 강조하는 퍼스널 브랜딩의 키워드는 '필요한 사람되기'다. 애플의 아이폰, 삼성의 갤럭시와 같이 당신의 이름을 들었을 때 바로 생각나는 키워드를 어떻게 만들지 생각해 보았는가?

우선 현재 상황에 대해 이해하자면, 2022년 가을 이후부터 많은 기업들은 감원과 구조조정을 하고 있다. 급격한 금리 인상은 자산 가격의 하락을 만들었고 경제는 불황 속에 있다. 일자리는 한정적인 데다가 선발인원은 줄어들고 있다. 많은 업무는 인공지능과 로봇이 대신하게 될 것이며 결국 살아남는 것은 경쟁력 있는 개인들뿐이다.

코로나19는 미래를 앞당겼다. 코로나19는 '언택트화'를 가속했다. 한국의 경우 2019년 말 17% 정도에서 2020년 6월 기준 26.5%로 높아졌다. 4차 산업혁명, 비대면 사회, 원격근무 등은 이미 우리 생활에 가깝게 다가와 있다.

지금은 당신이 누구인지 증명해야 일과 직업을 유지할 수 있다. 과거와 달라진 관점은 직접고용보다는 간접고용이 많으며 필요한 인재를 광고로만 찾거나 연결하지 않고 현장에서 일하는 프리랜서 고수 등에게 의뢰한다는 점이다.

어떠한 분야에 대해서 남들과 차별화된 인식을 줄 수 있다면 지속적인 일과 이익을 얻을 수 있게 된다. 20세기는 스펙의 시대였다. 대표적인 스펙인 학위나 학벌은 제조업 기반의 고도 성장기에는 통했다. 하지만 이제는 전에 없던 새로운 도구가 너무나 많이 빠르게 쏟아지고 있기에, 계속해서 새로운 도구를 활용하고 써먹는 능력과 경험의 가치가 학벌을 넘어 주목받는다.

개인에게 중요한 것은 '브랜딩되어 있는가?'이다. 단순히 제품이 좋아서가 아닌 마케팅과 브랜딩의 시대인 것이다. 마케팅은 제품의 경쟁이 아닌 인식의 경쟁이다. 인식이란 어떤 브랜드에 대한 이미지와 느낌을 뜻하는데, 결국 마케팅을 잘한다는 것은 사람들의

인식을 잘 관리한다는 것이다. 당신이 누구로 인식되어 있는가가 곧 당신의 브랜드이다.

그렇다면 자신의 가치를 높이고 자신을 브랜드화하는 방법은 어떤 것들이 있을까?

20세기의 전유물로 여겨지는 '스펙'은 기본이다. 시대가 바뀌었다고 해도 스펙을 완전히 배제하지는 않는다. 거기에 이제는 실무 경험과 기본지식을 갖추고 있는 개인을 선호한다.

본인은 현재 피아니스트이고 학생을 지도하는 선생인 동시에 비영리단체 판타지아를 만들고 운영하는 대표로 활동 중이다. 판타지아 운영팀에 지원했던 음악 전공자 중 단 한 명도 제대로 된 이력서를 제출하지 않았으며, 실무와 관련된 경력은 없다시피 했다.

대학에서 음악을 전공하고 대학원을 졸업하고 국내 콩쿠르에 입상하여 입상자 연주회를 한 경력은 음악 전공자라면 누구나 가지고 있을 정도로 흔하다. 즉, 특별함이 없으며 다른 누구와 구별해낼 방법이 없다는 것이다. 지원동기에 "평소 예술단체에 관심이 있었고 이번 기회에 경험을 쌓고 싶다."라는 식의 내용들이 대부분이다. 문체와 어투만 다를 뿐 공통적인 내용은 같았다.

지원자 모두 본인이 예술단체에 운영진으로서 어떠한 업무를 위

해 어떤 실무경험이 있고 어떤 자격증이 있는지에 대한 언급은 전혀 없다. 막연한 요행만을 바라는 것이다. 생각해 보라, 인문계열 졸업자들이 취업을 위해 컴퓨터 관련 자격증을 취득하고, 언어를 공부하고, 면접을 준비하는 과정에 비해 음악 전공자들은 그저 천하태평 여유롭게 현실에 안주하다가 졸업 후 사회에 나와서 할 일이 없다며 비관하는 것이다.

비대면 시대이고 온라인 중심의 세상이다. 사람들은 더 이상 오프라인에 국한된 비즈니스를 하지 않는다. SNS를 통해 전 세계인들은 실시간으로 소통하며 기업은 자신들의 가치를 증명하며 끊임없이 경쟁한다. 4차 산업혁명에 걸맞은 인재가 되어야 음악계에서도 도태되지 않고 살아남을 수 있는 것이다.

우선 영상편집 프로그램과 포토샵, 인디자인 등 실무에 꼭 필요한 소프트웨어들을 다룰 수 있다는 것을 증명하는 것만으로도 그렇지 않은 다른 사람보다 더 높은 평가를 받는다. 실무 능력이 있다는 것은 해왔던 일들의 포트폴리오나 자격증으로 증명할 수 있다.

또 무엇이 있을까? 음악을 전공하고 취업을 목표로 이력서를 작성할 때, "저는 어려서부터 교우관계가 매우 좋았으며 지금까지도 인맥이 넓어 대학 동아리에서도 친구들과 지인들에게 많은 홍보

를 하여 동아리 행사를 성공시켰습니다."보다는 **"마케팅에 관심이 많았던 저는 대학 생활 중 동아리에서 홍보를 담당하여 동아리 행사를 홍보하는 데에 저의 디자인과 편집능력을 활용, 외주업체를 통한 협업을 통해 성공적인 행사를 만드는 데 이바지하였습니다."**라고 적는 것이 본인이 어떤 일을 했으며 앞으로 어떤 일을 잘 맡아서 처리할 수 있는지에 대한 확실한 설명이 되어 타인과 구별된다.

누군가가 나를 떠올릴 때 하나의 키워드가 함께 연상된다면 퍼스널 브랜딩은 성공적이라고 할 수 있다. 만약 내가 강의를 하고 싶다면 그와 관련해서 자신을 어필할 수 있는 무기가 필요하다. 조영석 작가의《퍼스널 브랜딩 책쓰기》에서 말한다. "책을 출판한 강사와 출판하지 않은 강사의 차이는 크다." 즉 우리 음악인들도 마냥 출강하여 실기 강사가 되겠다는 마음을 버리고 음반을 발매하고 연주 경력을 쌓고 가능하다면 책도 출판한 뒤, 실기 강의와 더불어 출판한 도서와 관련한 강의를 진행하며 경쟁력을 높여야 한다.

최근 대학에서는 한 명의 교수가 여러 과목을 가르치기를 원한다. 더 이상 전공 실기만 가르치는 교수는 매력이 없어진 것이다. 음대 교수는 이제 전공 실기와 더불어 음악이론, 진로 교육, 교수법과 실내악도 가르쳐야 한다.

음악대학에서 졸업 후 진로에 대한 강의가 활발하게 이루어지며 경영수업을 함께 듣도록 한다면 향후 음악 전공자들도 사회에 진출하여 활발한 직업 활동을 할 수 있지 않겠나.

Self management, 자신을 경영할 수 있어야만 각자도생의 사회에서 살아남을 수 있다.

기초 경제지식을
가져라

돈이란 허상이다

자본주의 사회를 대표하는 것이 무엇이냐고 묻는다면 단연코 돈이라고 말할 것이다. 우리는 돈이 왜 필요한지에 대해 알고 돈을 좋아하지만 정작 돈이 무엇인지 정확히 알지 못한다. 돈이란 무엇일까? 사실 돈은 그저 허상에 불가하다. 화폐의 역사를 되짚어보자, 처음에는 물물교환을 통해 거래했을 것이다.

그 후에는 돌이나 보석 등의 물건에 일정 가치를 부여하여 화폐로써 사용하였을 것이다. 문명이 발전하고 나라들이 건국되며 나

라마다 고유의 화폐를 만들어 사용하였을 것이다.

그 대표적인 재료가 바로 금과 은이다. 금화 은화는 익히 들어 알고 있을 것이다. 금과 은은 재료의 특성상 잘 부식되지 않고 오래 보관할 수 있으며 형질이 물러서 열을 가하면 자유롭게 변형할 수 있다. 그렇기에 화폐로 가공하기 쉬웠고 보관성과 휴대성이 좋아 돈으로 사용되었다.

하지만 많이 가질수록 보관할 장소도 마땅치 않고 도둑에게 털릴까, 강도에게 빼앗길까 근심 걱정이 가득한 것이다. 사람들은 금 세공사에게 자기 금을 맡기고 세공사는 종이에 금 보관증을 써서 주었다. 이것이 최초의 수표가 된다.

사람들은 모두 금 세공사에게 돈을 맡기고 보관증만을 가진 채 그 보관증을 주고받으며 거래하였다. 종이 화폐의 탄생이다. 실제 현대사회의 화폐인 달러도 순금 1온스 = 391.20달러(1993년)라는 식으로 통화의 가치를 금의 가치에 연계시키는 금본위제도가 있었다. 달러를 가지고 있다가도 언제든지 금으로 바꿀 수 있었다.

이 제도는 1차 세계대전 이후 금의 양보다 많이 발행한 달러로 인하여 바꿔 줄 금이 모자라게 되자 결국 폐지하였다. 이렇듯 돈이라는 것은 언제든지 바뀔 수 있으며 금본위제가 폐지된 이후 우리는 화폐가치 하락을 동반하는 인플레이션을 겪으며 살아가고 있다.

은행이 돈을 버는 방법 (돈은 빛이다)

자본주의 사회에서 은행의 역할은 매우 중요하다. 국가마다 중앙은행이 있으며 중앙은행은 화폐를 발행하고 금리를 조정한다. 중앙은행으로부터 돈을 받아온 시중은행들은 고객들의 돈을 보관하고 대출하여 돈을 번다.

예를 들어보자, 중앙은행에서 10,000원의 돈을 발행하여 시중은행 10곳에 1,000원씩 빌려주며 이자를 1%로 설정한다. 그렇다면 중앙은행이 최종적으로 받게 될 금액은 10,100원이다. 시중은행에서는 빌려온 1,000원으로 기업 고객과 일반 고객에게 대출하여 중앙은행의 이자보다 높은 이자로 영업한다. 은행에 1,000원이 있다면 그들은 10%인 100원은 입출금 고객을 위한 보장금으로 남겨놓고 900원으로 대출을 하여 이자를 받아 자산을 불린다.

자, 가상의 시뮬레이션을 해보자. 기업인 김 씨는 기업 운영자금을 대출하러 A 은행을 찾았다. 그곳에서 1,000만 원의 돈을 이율 10%에 대출하였다. 그런 후에 대출받은 돈을 본인 계좌가 있는 다른 은행인 B 은행에 입금하였다(현금으로 1,000만 원을 들고 사업을 하는 사람은 없다. 결제 대금은 카드 결제나 계좌이체를 사용하기 때문이다).

그렇게 1,000만 원의 돈이 B 은행에 입금되었고 B 은행은 10%를 제외한 900만 원을 가지고 기업인 이 씨에게 10%의 금리로 대출을 해준다. 기업인 이 씨는 빌린 돈을 C 은행의 본인 계좌로 입금한다.

이런 식으로 반복하면 결국 돈은 돌고 돌아 처음 시작한 금액보다 훨씬 많은 돈이 시중에 풀리게 된다. 결국 돈과 자본은 빚이다. 시중에 유통되는 통화의 양보다 실제 발행된 화폐의 수가 더 적다. 중앙은행이 하는 업무 중 화폐 발행과 더불어 경제안정을 위한 금리조정이 있다.

금리란 무엇인가? 금리란 원금에 지급되는 기간당 이자를 비율로 표시한 것으로, '이자율'과 같다. 우리는 인플레이션 세상에 살고 있다. 매년 물가가 일정 수준 상승하며 마치 모두가 부유해진 것만 같은 느낌을 주기 때문이다.

하지만 이것은 모두 허상이며 어느 날 거품이 붕괴할지 알 수 없다. 중앙은행은 그러한 상황을 막기 위해 경기가 어려워지면 금리를 낮춰 대출을 늘려 시중에 돈을 많이 유통한다. 또한 너무 많은 돈이 시중에 유통되어 화폐가치가 하락할 것이 우려되면 금리를 높여 다시 돈을 거둬들인다.

수요와 공급의 원리/애덤 스미스의 보이지 않는 손

중학교 사회과목에서 수요와 공급의 원리를 다룬다. 이외에도 한 번쯤은 애덤 스미스의 보이지 않는 손에 대하여 들어보았을 것이다. 수요란, 경제주체가 특정 상품에 대해 사고자 하는 의지와 실제로 살 수 있는 구매 능력을 갖춘 욕구를 말한다. 공급이란, 경제주체가 상품을 판매하고자 하는 의도를 말한다. 수요와 공급의

3장 나를 대표하는 키워드

원리는 간단하다. 사고자 하는 수요는 많지만, 공급될 물량은 한정되어 있다. 그렇다면 그 물건의 가격은 오른다.

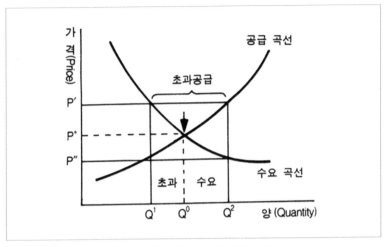

| 수요-공급 곡선 (출처: 교육학용어사전) |

반대로 공급될 물량은 많지만 사고자 하는 수요가 없다면 그 물건의 가격은 하락한다. 우리는 이미 '허니버터칩'과 'KF94' 마스크 등을 통해 수요와 공급의 법칙을 확인했다. 품귀현상으로 수요가 넘쳐나고 공급이 부족할 때 물건의 가격이 상승하는 것을 몸소 체험하였기에 더 이상의 설명은 생략하도록 한다.

애덤 스미스는 자본주의 사회의 시장에서 결정되는 가격은 외부의 간섭 없이도 수요와 공급을 일치시키며, 그에 따라 공급량과 수

요량을 결정하는 기능을 가진다고 하였다. 그리고 이것은 사람은 누구나 생산물의 가치를 가장 크게 하는 방향으로 자신의 자본을 활용하려고 노력하는데, 이렇게 노력하는 사람들이 시장에서 경쟁한다는 원리에 기반하고 있다. 가격의 이와 같은 자동조절 기능을 스미스는 '보이지 않는 손'이라고 하였고, 이 주장은 자유주의 경제의 사상적 기초가 되었다.

인플레이션과 디플레이션 그리고 양적완화

우리는 인플레이션 세상에 살고 있으며 인플레이션이 계속되기를 희망한다. 인플레이션 사회에서는 통화량이 매년 증가하여 화폐가치가 하락하고 모든 상품의 물가가 전반적으로 꾸준히 오른다. 그 옛날 100원의 가치와 지금의 100원의 가치를 비교해 보자. 만화《검정고무신》을 보면 100원도 상당히 큰돈이라는 것을 알 수 있다. 100원으로 만두와 찐빵을 사 먹는 기철이를 보면 당시 화폐의 가치를 알 수 있다. 현재 대한민국에서 100원으로 우리는 무엇을 살 수 있는가?

이는 인플레이션으로 인해 하락한 화폐가치와 물건가격의 상승이 동반하여 만들어 낸 현상이다. 그럼에도 우리는 왜 인플레이션 세상에 살고 싶어 할까?

생각해 보라. 20,000원이던 월급이 200만 원이 되었다. 거시적으로는 모두가 더 부유해졌다고 느끼기 때문에 소비도 늘어난다.

이를 통해 경제는 성장하고 기술은 발전한다.

 인플레이션 사회에서는 내가 가진 돈의 가치가 계속해서 낮아지기 때문에 현금을 가지고 있는 것은 오히려 내 재산을 점점 줄여나가는 것밖에 되지 않는다. 전 세계 주요 도시의 부동산 가격은 인플레이션 사회하에 꾸준히 상승한다.

 주식 또한 그렇다. 미국의 나스닥과 S&P500 지수를 보라, 꾸준히 상승하였음을 알 수 있다. 인플레이션 사회에 살고 있는 우리는 기업의 성장을 이길 수 없기에 그들과 함께하여야 한다. 시장과 한편이 되는 것이 바로 투자이다.

 디플레이션이란 경제 전반적으로 상품과 서비스의 가격이 지속해서 하락하는 현상을 말한다. 경제의 한 부분에서 가격이 하락하는 현상은 디플레이션이 아니다. 예를 들어 농산물 가격이 하락하는 현상을 디플레이션이라고 하지는 않는다.

 디플레이션은 물가수준이 하락하는 상황으로 인플레이션율이 0% 이하이면 디플레이션이다. 인플레이션에서 화폐가치가 하락한다면 디플레이션에서는 화폐가치가 상승하는 것이다.

 디플레이션 사회의 문제점은 소비침체이다. 같은 물건의 가격이 매일 내려간다고 생각해 보라, 당신은 과연 오늘 그 물건을 구매할 것인가? 내일 사면 더 싸고 일주일 뒤에 사면 더 저렴해져 있을 것이다. 그러한 이유로 소비가 침체하면 기업의 영업실적이 부진해지고, 구조조정으로 대량 해고를 하게 되면 많은 사람들이 직업을

잃고 소득을 잃는다. 가지고 있던 부동산 등의 자산은 가치가 점차 폭락하여 대출이자를 감당하는 것조차 어려워진다.

일본을 보면 디플레이션 사회가 어떤지 알 수 있다. 일본은 잃어버린 30년을 겪으며 초장기 디플레이션 사회를 살고 있다. 일본은 1991년 이래 장기불황이 계속되면서 10여 년 경제의 구조적 문제에 시달렸다. 버블이라고 불리던 거품경제가 무너지고 금융권의 부실채권이 대량 발생하며 시작되었고 대출로 사들인 부동산과 주식이 한없이 하락했다.

결국 일본인들은 자산을 소유하려 하지 않으며 물건도 마트 타임세일에만 골라 담는 디플레이션 사회를 살고 있다. 일본 애니메이션《아따맘마》나《짱구는 못말려》를 보면 주부들이 마트에서 타임세일을 노리며 시장을 보는 장면들이 등장한다. 장기 디플레사회를 살고 있는 일본의 현실을 보여주는 만화인 것이다.

대한민국의 2023년 하반기 합계출산율은 0.7명으로 이제껏 본 적 없는 기록을 경신했다. 국민연금에 돈을 내는 젊은 인구보다 연금을 받아야 할 노령인구가 더 많아진다. 생산가능인구의 절망적 감소는 결국 일본보다 더 빠르게 진행되는 디플레이션 사회를 만들어 낼 것이다.

자산 배분의 중요성

자산을 잘 배분해야 한다. 한쪽에만 모든 자산을 집중시켰다

가는 파산할 수 있다. 자산에는 크게 두 가지의 유형이 있다. 안전자산과 위험자산이다. 안전자산으로는 금, 달러, 파운드, 채권 등 변동 폭이 크지 않고 원물이 보장되는 자산들이 있고 위험자산으로는 대표적으로 주식과 부동산 그리고 암호화폐가 있다.

부동산을 안전자산이라고 하는 사람들도 있지만 장기 디플레이션 사회의 초입에 들어선 대한민국에서 더 이상 부동산을 안전자산이 아닌 위험자산으로 분류하고자 한다. 달러를 기축통화로 사용하지 않는 국가에 살고 있는 우리에게 달러투자는 잊어서는 안될 좋은 친구다.

원화가 약세일 때 달러가 강세가 되므로 달러는 괜찮은 투자종목이다. 하지만 소액으로 달러를 환전하여 현금으로 들고 있는 다면 오히려 수익을 실현하기 어렵다. 환전 시 수수료와 되파는 가격이 더 낮은 것을 고려하면 달러 현금은 한반도에 전쟁이 일어날 때 긴급하게 사용할 생활자금 정도만 가지고 있는 것이 좋다. 자산 배분을 효율적으로 하기 위해서는 포트폴리오를 구성하는 것이 중요하다.

내가 가진 자산의 규모가 얼마나 되는지를 우선 꼼꼼히 살펴보고 그 자산을 어떻게 배분할 것인지는 자신의 나이에 맞게 배분한다. 보통 20대에서 40대까지는 위험자산에 더 큰 비중을 두는 것이 좋다. 공격적인 투자로 자산을 증식시키기 좋은 시기이며 위기가 찾아와도 경제활동이 가능한 연령대이기 때문이다.

50대 이후로는 안전자산과 월 배당, 연금성 자산을 많이 가지고 있는 것이 좋다. 20대 초반의 나는 자산 배분의 70%를 위험자산인 주식에 15%를 채권에 투자하였으며 10%의 저축과 5%의 현금으로 배분하였다.

위험자산의 대표주자인 주식도 요즘에는 위험을 줄이며 투자하는 것이 가능하다. 장기적인 가치투자와 지수 추종 ETF 투자가 대표적이다. 고위험 파생상품의 모든 자산을 투자하지만 않는다면 이 책을 읽는 독자도 현명한 주식투자를 할 수 있다.

⋮ 파이프라인 구축

투자란 무엇인가

코로나19 이후 투자에 대한 관심이 높아졌다. 당신이 투자에 관심이 없더라도 조금만 눈을 돌리면 곳곳에 투자할 곳이 널려 있다면 어떻게 할 것인가, 투자하지 않을 수 있을까?

투자와 투기는 분명히 다르다. 투자는 기업의 가치를 믿고 장기적으로 기업과 경영을 함께 하는 것이다. 투기는 맹목적인 도박과도 같다. 무리하게 빚을 내서 흔히 말하는 단타 매매를 하는 것을 우리는 투기로 인식한다. 사전에 투자대상에 대한 충분한 정보를 찾아보지 않고 소문과 사람들의 말만 듣고 빚까지 내가며 투기하

는 것은 옳지 않다.

주위를 둘러보자, 길에 무엇이 보이는가? 프랜차이즈 편의점, 스타벅스, 맥도날드, 삼성, 현대차 등 여러 대기업이 길가에 있을 것이다. 우리는 바로 그 대기업들과 손을 잡고 함께 경영하는 투자자가 되는 것이다.

로버트 기요사키의 《부자 아빠 가난한 아빠》를 읽어보면 부자 아빠는 자식에게 사업을 하는 경영인이 되라고 말하고 가난한 아빠는 안정적인 직장에 들어가서 월급쟁이로 살라고 말한다. 또 다른 사례를 들자면 미국의 도미노 피자는 지난 10년간 업계 1위로 성장하며 엄청난 기업가치를 이룩해 냈다.

하지만 도미노 피자에서 근무하는 직원들의 월급인상률은 그다지 높지 않으며 오히려 기업의 성장률에 비춰본다면 푼돈을 받고 일을 하고 있다. 다른 기업으로는 애플과 마이크로소프트 아마존이 있다. 그들은 각자 시가총액으로 한국의 코스피 시가총액을 추월하는 다국적 대기업이다.

기업이 성장하면 주식의 가치도 높아진다. 당신이라면 기업과 함께하겠는가 아니면 기업을 위해 힘들게 일만 해주겠는가. 우리가 할 수 있는 최고의 투자 방법은 가치투자이다. 워런 버핏처럼 성장 가능성이 있는 기업에 장기적으로 투자하여 수익을 내는 것이 건강한 투자 방법이라고 생각한다.

지속적 성장으로 주주들의 배당금을 늘리는 기업이 가치투자 하

기에 좋은 기업이다. 장기투자 하며 받는 배당금은 일상의 즐거움이 될 것이다. 앞으로 성장 가능성이 있는 기업을 사서 10년 정도 기다린다면 기업과 함께 나의 자산도 증식되어 있지 않겠는가?

국내 주식보다는 미국 주식과 개발도상국 등 해외 주식을 추천한다.

투자의 종류

지금까지 거론한 투자는 대부분이 주식에만 한정되어 있었다. 하지만 주식 이외에도 채권 투자와 금 투자, 달러 등 환 투자, 가상 암호화폐, 부동산 투자 등이 있다. 하지만 앞에서도 거론하였듯 부동산 투자는 장기 디플레이션 사회의 초입에 있는 한국에서는 조심스럽다.

부동산 투자가 하고 싶다면 개발도상국의 수도 중심가에 투자해야 할 것이다. 대표적으로 인도, 베트남, 필리핀, 인도네시아 등이 있다. 채권은 돈을 받을 수 있는 권리를 말한다. 채권의 종류로는 국고채, 회사채 등이 있는데 국가기관이나 기업에서 자금이 필요할 때 채권을 발행하여 자금을 융통한다.

채권은 일종의 차용증이다. 차용증에는 원금 상환일과 확정 이자가 공시되어 있으며 이를 매매하여 이익을 거둔다. 하지만 채권의 경우 최소 투자액이 꽤 큰 만큼, 일반적으로 쉽게 접근하기는 어려운 투자종목이다. 채권을 직접 매입하기보다는 채권형 ETF를

3장 나를 대표하는 키워드

매입하여 포트폴리오에 추가하는 방법도 있다.

달러투자는 역시 미국 주식 투자가 가장 좋다. 달러 현찰을 들고 있다고 해도 환차익을 크게 낼 수 없다. 환전수수료가 있기 때문이다. 대부분 소액일 가능성이 크므로 오히려 은행에 수수료만 내주기 마련이다. 암호화폐의 영역은 도전해 보지 않은 투자 영역이므로 언급하지 않겠다. 금 투자의 경우 금을 현물로 가지고 있는 것도 좋지만 꼭 그렇게 하지 않아도 증권사에 금 통장을 개설하여 예치하여도 되고 금에 투자하는 ETF를 매입하여 포트폴리오에 추가하여도 된다. 금의 경우에는 안전자산이므로 큰 수익을 주지는 못하지만, 위기 상황에 자산을 방어할 수 있으므로 일정 부분 보유하는 것을 추천한다.

주식과 부동산에 투자해 본 사람이라면 누구나 한 번쯤 들어본 단어가 있을 것이다. 바로 '레버리지 투자'다. 우선 레버리지 투자가 무엇인지 알아보자. 레버리지(Leverage) 투자란 자산투자로부터의 수익 증대를 위해 차입자본(부채)을 끌어다가 자산매입에 나서는 투자전략을 총칭하는 말이다.

기업이든 개인이든 어떤 자산투자로부터의 수익이 차입비용을 지급하고 나서도 남을 것으로 판단한다면, 대출 및 각종 금융 수단 등의 방법으로 추가 자금을 차입해서라도 자산매입에 나선다. 부채에 근거한 투자이다. 이때 자기자본에 비해 부채가 더 많으면 '과다 차입' 상태라고 말한다.

차입 투자의 특징은 쉽게 말해 남의 돈으로 투자한다는 것이다. 자기자본이 1,000만 원일 경우 100만 원의 이익을 얻을 수 있는 10%의 수익모델을 가정해 보자, 이 경우 4,000만 원의 차입금을 추가하여 총 5,000만 원을 투자한다면, 500만 원의 이익을 얻는다. 돈 넣고 돈 더 먹기인데 더 놓는 돈이 남의 돈이라는 점이 레버리지 투자의 특징이다.

하지만 주의할 점은 모든 투자가 성공적이지 못하며 투자 후 수익률이 마이너스가 된다면 오히려 부채에 이자까지 상환하느라 피폐한 일상을 살게 될 수 있다. 개미투자자라고 불리우는 개인은 펀드매니저와 기관을 이길 수 없다.

ETF 투자

ETF(Exchange Traded Fund)는 말 그대로 인덱스펀드를 거래소에 상장시켜 투자자들이 주식처럼 편하게 거래할 수 있도록 만든 상품이다. 흔히 상장지수펀드라고도 하는데, 투자자들이 개별 주식을 고르는데 수고를 하지 않아도 되는 펀드 투자의 장점과 언제든지 시장에서 원하는 가격에 매매할 수 있는 주식투자의 장점을 모두 가지고 있는 상품으로 지수연동형 펀드와 주식을 합쳐놓은 것으로 생각하면 된다. 최근에는 시장지수를 추종하는 ETF 외에도 배당주나 가치주 등 다양한 스타일을 추종하는 ETF가 상장되어 인기를 얻고 있다.

◇ 인덱스 펀드란?
일반 주식형 펀드와 달리 KOSPI200, S&P500과 같은 시장 지수의
수익률을 그대로 좇아가도록 구성한 펀드이다. 개별 종목을 잘 골라
서 그 기업이 성장하여 큰 수익을 낸다면 더없이 좋을 것이다.

그러나 우리 개인투자자들은 대부분 실패하기에 상장지수펀드
인 ETF 투자를 하는 것이 안전하다. 보통 상장거래소의 지수에 투
자하는데, KOSPI200 지수에 투자한다는 것의 의미는 KOSPI 거래
소의 상위 200개의 회사에 펀드매니저가 내 돈을 분산투자 해주
는 것이다.

보통 펀드의 경우 최소가입금이 있으며 해지가 어렵지만 ETF는
주식처럼 상장되어 저렴한 종목은 몇천 원으로 한 주를 살 수 있
다. 배당금을 나누어 주는 ETF 종목은 가지고 있는 주식의 수만큼
배당금을 지급한다.

ETF의 경우 상장폐지가 되더라도 자산을 모두 매각하여 돈을
되돌려주기 때문에 원금 전액 손실의 경우를 걱정하지 않아도 될
뿐만 아니라 대부분 지수 추종 ETF는 안전하므로 큰 걱정 없이 투
자할 수 있다. 변동지수에 맞추어 지속해서 투자종목을 재조정하
기 때문이다.

KOSPI200 지수에 투자하는 KODEX200이라는 ETF 종목은 10

년 전 가격과 2023년의 가격이 거의 비슷하다. 이러한 점으로 미루어 보아 한국 시장보다는 미국 지수에 투자하는 것을 추천한다.

대표적인 종목으로는 SPY, SPHD, SPYD, REIT, SPDR 등이 있다. 평균 지수에 투자하는 것, 고배당에 투자하는 것, 부동산의 투자, 성장주에 투자하는 ETF들로 구성한다면 개별 종목을 고르는 수고를 줄일 수 있다.

직업인으로서의
음악인

N잡 하는
음악인

고해원 작가가 안그라픽스 출판사를 통해 2015년 출판한 《음대 나와서 무얼 할까》에는 음악인들과 음악 관련 직업인들의 인터뷰가 실려 있다.

시작으로는 지휘자 임헌정, 음악학자 정경영, 음악평론가 장일범의 인터뷰가 있고 이어서 뮤지컬 음악감독 김문정, 영화 음악감독 이지수, 재즈피아니스트 김가온, 피아노 조율사 정재봉의 인터뷰가 있다.

라디오 프로듀서 윤문희, 음악 치료사 김동민, 공연기획자 백수

현, 레코딩엔지니어 황병준, 사운드디자이너 김벌래, 작곡가이자 연주자인 원일, 가야금연주자 황병기의 인터뷰도 뒤따른다.

음악 전공자가 음악을 연주하고 가르치는 삶을 사는 것뿐만 아니라 관련 직종에도 종사하여 자아실현을 할 수 있다는 것을 많은 음악인들과 음악학도들이 알고 느끼는 것을 희망한다.

처음 피아노 조율에 관심이 생긴 건 내 피아노를 갖게 된 후였다. 처음엔 피아노학원이나 연습실에서 피아노를 치다가 본격적으로 전공을 하겠다고 마음먹고서는 집에 방음방을 만들고 첫 야마하 그랜드피아노를 들여놓게 되었다.

이후 피아노를 애지중지 관리하다 보니 나도 모르게 피아노 조율에 관심이 생겨 조율 선생님이 오실 때마다 이것저것 물어보며 어깨너머로 조율을 배우고 있다. 사실 현재진행형이다. 조율 선생님께서 농담인지 진담인지 "주상 샘은 피아노 말고 조율사로도 성공하실 것 같아요."라고, 종종 말씀하시는데 그럴 때마다 "그런가요. 감사하네요." 하고 웃어넘긴다.

피아니스트로 살아갈 수 있다면 너무나도 좋겠지만 늘 다른 옵션들도 고려하며 지내고 있다. 조율 선생님이 하시는 걱정 중, 젊

은 세대가 더 이상 피아노 운반과 조율하지 않으려고 해서 나이 드신 분들이 다 은퇴하시고 돌아가시고 나면 다음 세대가 많이 있을지 걱정이라고 말씀하신다.

거기에서 아이러니하게도 가능성을 보았다. 윗세대에게는 공급이 많아 치열했던 레드오션인 직업군도 젊은 세대에는 블루오션으로 바뀔 수도 있으며 만약 수요보다 공급이 적다면 고소득을 얻을 수 있는 꽤 괜찮은 직종이 될 것이라는 생각이다.

피아노 조율뿐만 아니라 레코딩 시장도 아직은 레드오션이라고 할 수 없다.

코로나로 온라인 레슨과 영상 제출이 한창이던 시기에 베를린에서 셀프 레코딩 독학을 시작했다. 처음에는 아무것도 몰랐던 내가 우선 장비부터 사서 연습을 시작하였다.

마이크 셋업과 오디오 인터페이스, 녹음 후에는 믹싱과 마스터링까지 신경 써야 한다.

물론 아마추어 수준이지만 반년 정도 친구들과 다른 선생님들을 연습 삼아 녹음을 해준 결과 페이를 받는 녹화 의뢰가 들어왔었다.

오디션에 지원하는 성악가의 녹음을 시간당 60유로에 해달라는 연락을 받고 신나는 발걸음으로 향했던 기억이 있다. 무엇이든 할 수 있는 것이 있고 실전경험이 있다면 가질 수 있는 직업은 많다.

N잡이 트렌드가 된 것은 그리 최근의 일이 아니다. 더 이상 평생 직장의 개념이 사라진 시대에 사람들은 여러 가지 일을 병행하는 N잡을 선택했다. 최근 2030 젊은 세대가 구직활동에 소극적이며 생계를 유지할 정도만 단기 아르바이트로 벌거나 직장에 다니더라도 돈을 조금 모으면 퇴사하고 돈이 떨어지면 다시 일을 하러 나오는 현상이 사회문제로 대두되었다.

구직활동을 하지 않는 이유가 다양한데 좋은 일자리를 구하기 어렵다는 것과 더 이상 하나의 직장에서 평생 일하는 것을 목표로 하던 기성세대와는 달리 자신이 가진 다양한 재능을 활용해 여러 가지 일을 하며 돈을 버는 것을 선호하는 MZ세대의 세대적 특징이 있다.

베를린에서 학부과정을 공부하며 피아니스트이자 피아노 교수로서의 삶을 꿈꾸고 오직 그 길만이 있다고 믿으며 앞으로 정진했었다. 석사를 공부하면서부터 교수가 되는 것이 현실적으로 어렵고 만족도가 낮을 수 있다고 생각하게 되었고, 지금까지 가져왔던 목표와 방향성을 잃는 듯한 혼란의 시기를 겪었다.

이후 코로나19로 인해 2년여간 비대면 화상회의와 레코딩이 활성화되어 마이크와 장비들을 구매하여 셀프 녹음을 하다 보니 돈을 벌 기회가 찾아오기도 했다. 위에 언급한 사례 이외에도 레코딩이 필요한 친구들 몇 명의 의뢰를 받아 소소한 아르바이트를 하며 즐거움을 느꼈다.

이전부터 N잡러가 되겠다는 마음은 있었지만 어떻게 할지 몰라 막막했던 나에게 피아노가 아닌 다른 일을 하며 조금이나마 돈을 벌어본 경험은 N잡러로 살 수 있을 것 같은 자신감을 주었다.

한국에 귀국하여 레슨할 학생이 없어 1년간 방황하던 중 예술단체 판타지아를 설립하여 제1회 피아노 콩쿠르를 개최하였으며 책을 쓰는 동안 교정 교열 윤문 일을 병행하였다. 논문, 대학 과제, 자기소개서, 이력서 등을 교정 교열하고 첨삭하는 일을 하며 즐거움을 느끼고 크지 않더라도 돈을 벌 수 있다는 것이 재미있다.

현재 나는 피아니스트이자 작가이며 예술단체를 운영하는 음악 사업가이자 초보 레코더, 그리고 교정 교열 윤문 일을 하는 초보 프리랜서 편집자라고 할 수 있겠다. 최근 유튜브 계정을 새로 만들어 AI 기술을 활용한 콘텐츠를 만들고 있다. 작곡 AI에 곡을 만들게 하고 그림 생성 AI에 영상 섬네일을 제작하게 한다. 첫 영상으

로 약 1시간 정도의 플레이리스트를 업로드하였다. 챗GPT와 이미지 생성형 AI인 미드저니, AI 성우를 이용하여 1분 정도의 유튜브 쇼츠 영상도 제작하고 있다.

이후 N잡의 경험을 바탕으로 다른 사람들에게 다양한 일이 있다는 것을 알려주는 일도 계획하고 있다. 이렇듯 하나씩 모인 경험과 이야기들이 다가올 새로운 경험들과 연관되어 끊임없이 이어진다는 것을 알 수 있다.

자기계발 유튜버 드로우앤드류의 영상 중 "기분 나빠하지 말고 들어, 다 너 잘되라고 하는 말이야." 시리즈에서 앤드류가 한 인상 깊은 조언으로 자신의 이야기를 차곡차곡 모으고 쌓아가다 보면 언젠가 그 이야기들이 세상으로 나올 수밖에 없는 때가 찾아온다고 한다. 그때가 되면 유튜브가 되었든 인스타그램이 되었든 어떤 도구를 이용하더라도 자신의 이야기로 잘될 수밖에 없다는 것이다.

독일 유학, 국제 콩쿠르, 해외 연주, 음반발매, 가르치는 일, 책을 쓰고 출판하는 것, 레코딩, 교정 교열 윤문, 유튜브 운영, 예술단체 경영, 데이터 라벨링 등 다양한 일을 하며 지금도 새로운 경험을 찾아다니는 지금 20대의 내가 30대가 되면 이 경험을, 이야기들을 가지고 또 다른 이야기를 만들 수 있지 않을까 기대한다.

4-2

일하는 인간
호모 라보르(Homo Labor)

인간의 욕구는 5단계의 피라미드처럼 되어 있어서 가장 낮은 단계의 욕구가 충족되면 그다음 높은 단계의 욕구를 단계별로 요구하게 된다고 미국의 심리학자 매슬로우(Abraham H. Maslow)는 주장한다. 이것을 '매슬로우의 욕구 5단계 설'이라 한다. 그가 언급한 5단계를 차례대로 언급해 보면 생리적인 욕구, 안전의 욕구, 사회적인 욕구, 자존의 욕구, 자아실현의 욕구의 단계다. 우리가 일을 하는 목적도 매슬로우의 이론과 같다고 생각하기에 예로 들었다.

제1단계의 예를 들면 다음과 같다. 사람은 먹지 않으면 살 수 없는 존재이기 때문에 먹고 살기 위해 일을 한다. 사람은 일정 기간

의 교육이 끝나고 나면 자립해야 하므로 돈을 벌기 위해 존재하는 것이 가장 근원적인 존재의 목적이다.

제2단계에서는 그 생활을 지속시켜 나가기 위해 일을 한다. 사람에게는 누구나 지금의 생활을 안정된 상태로 유지하고 싶은 욕구가 있기 때문이다. 그런 다음 제3단계에서는 혼자 일을 하여 돈을 버는 것도 좋지만 여러 사람이 일을 하는 조직을 통하여 사회에 참여하거나 기여하고 싶은 욕구가 있다. 이런 사회적인 욕구를 충족시키기 위해 일을 하는 것이다.

제4단계에서는 어느 정도 부가 축적이 되고 안정적인 생활이 가능해진 상태다. 일방적으로 돈을 벌기보다 다른 사람들로부터 존경을 받고, 스스로 자기 존재의 욕구를 충족시키기 위해 일을 한다.

마지막으로 제5단계에서는 생에 가장 중요한 것이 자기 자신이다. 돈이 있고 사회적으로 인정을 받아도 자기 스스로가 자신을 인정하지 못하면 성공한 삶이라고 볼 수 없다. 그래서 자아실현과 자기 주체성 확립을 위해 일을 한다.

이와 같이 사람이 일하는 목적에도 단계가 있다. 취업하여 맨 아래의 목적을 달성하면 다음의 목적을 달성하기 위해 일을 하는 것

처럼 이런 단계를 거치며 사람은 변화한다.

유발 하라리의 《사피엔스》를 읽어보았는가? 인류의 진화 과정에 동반된 각종 사회활동과 변화를 풀어낸 흥미로운 책이다. 우리 인간은 호모속에 속하는데, 현재 남아 있는 인류는 호모 사피엔스 한 종에 불과하다. 이에 다양한 연구결과와 가설들이 존재하지만 가장 대중적인 설은 호모 사피엔스가 다른 호모 네안데르탈과 데니소바, 루돌펜시스 등의 타 인종을 멸종시키고 살아남은 유일한 종이라는 것이다.

수렵채집 활동을 하던 인간이 자본주의 시장경제 현대사회에서는 호모 라보르(Homo Labor), 즉 일하는 인간으로 진화하였다. 일하지 않는 인간은 생존에 위협을 받는 시대가 되었고, 또 한 번 사피엔스는 라보르로서, 일하지 않는 인간과 구분된다.

음악을 전공한 우리 또한 호모 라보르이다. 하지만 어떻게 일해야 하는지 알지 못하는 라보르들을 위해 대략적인 길 안내를 하려고 한다.

학업을 마치고 난 후 사회에 나와 음악 전공자가 할 수 있는 것들이 무엇이 있을까?

크게 취업과 창업 그리고 프리랜서의 삶이 있겠다. 프리랜서로 다양한 외주업무를 맡고 개인레슨 선생이 되는 것도 프리랜서 활동이다.

음악 전공자가 취업을 선택하여 직장에서 일을 하고 있다면 커리어가 생길 때까지는 버티되, 적성에 맞지 않는다면 새로운 일에 도전하는 것을 주저하거나 두려워하지 말아야 한다.

가장 안전한 직장은 공공기관이다. 만약 공공기관에 관심이 있다면 전국에 있는 문화예술회관, 재단 등에서 직원 공모를 업데이트하고 있는지에 대해 확인해야 한다. 찾아보면 취업할 직장은 생각보다 많다. 단지 정보를 찾는 방법을 모를 뿐이다.

일반 기업의 경우 채용공고는 연말과 연초, 대학 졸업 시즌에 몰려 있지만, 문화예술 관련 기관은 수시로 직원을 채용한다. 인터넷 구인·구직 사이트인 사람인의 문화예술 카테고리를 보면 당장 지원할 수 있는 음악 관련 혹은 문화예술 직종이 있다.

음악학원과 교습소에서 강사를 찾는 구인·구직까지 포함하여 취업 현장은 생각보다 크고 넓다. 문화체육관광부에도 고용란이 있고 예술경영지원센터나 한국문화예술회관연합회에서도 채용공고가 나온다. 금호아트홀이나 롯데콘서트홀, 영산문화재단 등의 사기업에서도 채용공고를 확인할 수 있다. 이토록 많은 직장이 있지만 음악 전공자들은 관심을 두지 않는다.

취업에 있어 정보는 힘이다. 위아츠 블로그에서 제공하는 취업 내용만 해도 한주에 수십 건에 달한다. 위아츠 블로그란 음악, 무용, 미술, 연극 지원사업을 매주 업데이트하는 사이트로 각종 공모, 구인 소식을 비롯하여 개인 작품 홍보까지 가능한 플랫폼 역할을 하고 있다. 또 예술 관련 기관과 단체들의 채용공고와 다양한 지원사업들을 주 단위로 업데이트하고 있다.

음악 전공자들이 취업할 수 있는 회사와 기관, 재단은 어떤 것들이 있을까?

문화재단

문화재단이란 문화예술의 발전을 위하여 문화예술인과 단체에 대한 지원이나 문화예술에 관련된 창작, 교육 등 많은 사업을 하는 재단을 말한다.

서울에 위치한 문화재단들은, 종로문화재단, 중구문화재단, 성동문화재단, 성북문화재단, 마포문화재단, 구로문화재단, 영등포문화재단, 강남문화재단, 서초문화재단, 도봉문화재단, 강북문화재단, 은평문화재단, 금천문화재단, 광진문화재단, 동대문문화재단, 동작문화재단, 노원문화재단, 관악문화재단, 송파문화재단, 강동문화재단 등이 있다.

수도권의 다른 도시들에 위치한 문화재단들은, 부평구문화재단, 인천서구문화재단, 연수문화재단, 용인문화재단, 부천문화재단, 고양무노하재단, 의정부예술의전당, 하남문화재단, 화성시문화재단, 성남문화재단, 안양문화재단, 안산문화재단, 수원문화재단, 오산문화재단, 군포문화재단, 김포문화재단, 광명문화재단, 여주문화재단, 평택문화재단 등이 있다.

민간기업에서 운영하는 문화재단들은 금호재단, 네이버문화재단, 아산나눔재단, 롯데문화재단, 대원문화재단, 현대자동차 정몽구재단 등이 있다.

다음은 전국의 국립 문화예술회관 공연장들을 나열해 보겠다.

서울에는 강남씨어터, 강동문화재단, 관악문화도서관, 나루아트

센터, 구로아트밸리예술극장, 금나래아트홀, 노원문화예술회관, 두산아트센터, 마포아트센터, 남산예술센터, 반포심산아트홀, 성동문화회관, 미아리고개예술극장, 세종문화회관, 영등포아트홀, 은평문화예술회관, 정동극장, 아이들극장, 충무아트센터, 국립국악원, 국립중앙극장, 서대문문화회관, 예술의전당, 우리금융아트홀, 한국문화예술위원회, 강북문화예술회관, 용산아트홀, 종로체육문화센터 등이 있다.

수도권 다른 도시들에 위치한 문화예술회관들은

부평아트센터, 트라이보울, 인천서구문화회관, 계양문화회관, 남동소래아트홀, 아트센터 인천, 인천 중구문화회관, 인천광역시교육청 학생문화회관,인천문화예술회관, 인천수봉문화회관, 강화문예회관, 경기도문화의전당, 고양어울림누리, 광명시민회관, 군포문화예술회관, 김포아트홀, 부천시민회관, 성남아트센터, 수원SK아트리움, 안산문화예술의전당,안양아트센터, 세종국악당, 오산문화예술회관, 용인포은아트홀, 의정부문화재단, 하남시문화예술회관, 화성아트홀, 반석아트홀, 가평문화예술회관, 과천도시공사, 구리아트홀, 남양주다산아트홀, 남한산성아트홀, 동두천시민회관, 안성맞춤아트홀, 양주문화예술회관, 연천수레울아트홀, 이천아트홀, 파주시 운정행복센터, 평택문화예술회관, 포천반월아트홀, 양평군민회관 등이 있다.

취업을 생각할 만한 공연기획사나 매니지먼트사들도 있다. 빈체로, 크레디아, 아트앤아티스트, 마스트미디어, 음연, MDC프로덕션, 스톰프뮤직, 봄아트프로젝트, WCN, 스테이지원, 프레스토아트, 더브릿지컴퍼니, 예인예술기획, 이든예술기획, 지클레프 등이다.

클래식 음악제를 주관하는 곳에 단기간 계약직으로도 지원할 수 있다. 대관령국제음악제, 통영국제음악제, 평창겨울음악제, 제주해비치아트페스티벌, 서울스프링실내악축제, 교향악축제, 제주국제관악제, 서울국제음악제 등이다.

음악관련 출판사에도 취업이 가능한데, 예를 들자면 세광출판사, 삼호뮤직, 현대음악출판사, 동서음악출판사, 음악춘추사, 태림스코어, 아름출판사, 음악세계 등이 있다.

다음으로 구인·구직 사이트와 플랫폼이다. 구인·구직과 관련한 민간 회사의 전문사이트 중 가장 대표적인 사이트는 **사람인과 잡코리아**이다. 문화예술 구직을 위한 다른 사이트들로는 문화체육관광부 채용 정보, 예술경영지원센터 일자리 정보, 한국문화예술회관연합회 구인 게시판이 있다.

국내에서만 찾아볼 필요는 없다. 구글 검색창에 Classical music

jobs, violin professor jobs 등을 검색하면 다양한 사이트들과 구인 정보가 나온다. Musicchair 사이트에서는 전 세계 음악 콩쿠르와 구인구직등 다양한 정보가 업로드되고 있으니 수시로 확인하고 해외에서의 취업도 시도해 볼 수 있다. 교수직, 학교 행정직, 오케스트라 및 연주단체의 사무직 등 다양한 채용공고가 중국과 미국에 많다.

⋮ 필요한 인재 되기

"기업은 어떤 분야에 많은 공을 들여 공부한 학생을 뽑고 싶어 할까?"

기업의 입장에서 생각해 보자. 공부가 학생의 본분이라는 당연한 논리에 따르자면 학생은 공부에 가장 많은 시간과 노력을 쏟아부어야 하며, 기업도 학업 성적이 우수한 사람을 원하기 마련이다. 하지만 그렇지 않은 경우도 많다. 대학에서의 공부가 실제 기업 현장에서는 거의 도움이 되지 않기 때문에 많은 기업들은 지원자들의 성적이 아무리 좋아도 그다지 의미가 없다고 여기며 참고하는 정도에 그치는 경우를 자주 볼 수 있다.

캐나다 비즈니스 서비스 센터에서 비즈니스 코치와 커리어 코치로 활동하는 송원재의 《일하는 인간 호모 라보르의 직업 바이블》

에서 저자가 말하길, 많은 기업의 채용 기준은 한마디로 지원자의 '성장 가능성'이라고 한다. 그리고 성장 가능성의 바탕에는 다음 세 가지가 갖춰져 있어야 한다고 일관되게 강조한다.

첫째, 자신감이다. 이때의 자신감은 반드시 자신의 큰 성공에 바탕을 두고 느낄 수 있는 자신감이 아니라도 괜찮다. 자신의 정성, 노력, 시간을 투자하여 조그마한 일 한 가지라도 성공적으로 완수해 본 경험이 있으면 된다. 여기서 말하는 '조그마한 일'이란 공부나 운동, 아르바이트 경험과 자원봉사의 경험을 말한다. 이외의 무엇이든 상관없다. 일을 시작하여 도중에 포기하지 않고, 지속적인 노력을 통해 이런 생각에 도달할 수 있는 자신감이 중요한 것이다. 최근 MZ세대의 높은 퇴사율을 생각하면, 현재 기업이 가장 원하는 인재는 능력 있고 오래 일할 사람일 것이다.

둘째, '학습하는 능력'이다. 학습하는 능력이라고 하여 학교 공부와 어학 공부만 열심히 하는 능력이 아니다. 생각하는 학습 능력이란 구체적으로, 노력하는 것을 싫어하지 않는 성품, 자신이 지금 하는 일에 대한 집중력, 여러 가지의 상황에 유연하게 대처할 수 있는 능력, 여러 분야의 일에 대한 흥미와 호기심 등이다. 만약 이런 능력을 갖추고 있다면 당장은 실력이 조금 뒤지지만, 이른 시일 안에 자신이 필요로 하는 것을 습득할 수 있으므로 성장할 가능성

이 그만큼 큰 셈이다.

셋째, '커뮤니케이션 능력'이다. 기업은 다양한 사람들이 모여 여러 가지 일을 하는 곳이기 때문에 그 조직 속에서 커뮤니케이션을 해 가는 능력이 필요하다. 그중에서도 특히 중요한 것은 정보 발신 능력 이다. 정보 발신 능력은 자신이 가지고 있는 의견이나 생각하고 있 는 것을 솔직하고 논리적으로 말할 수 있는 능력이다. 의견 표시도 없이 주어진 업무만 처리하는 것이 아니라, 자신이 모르는 것에 대 해서는 솔직하게 묻고, 의견이 있으면 그것을 당당하게 말할 수 있는 정보 발신 능력을 갖춘 사람이 조직에서는 성장할 가능성이 높다.

기업에 취직하려면 대학이나 대학원에 다닐 때 반드시 공부해 두어야 할 두 과목이 있다. '경영학'과 '마케팅'이다. 경영학은 기 업이라는 조직이 어떤 형태로 이루어지고 어떤 식으로 활동하는 지 가르쳐 주며, 마케팅은 기업의 상품, 특히 눈에 보이는 상품뿐 만 아니라 눈에 보이지 않는 서비스나 금융과 같은 상품이 실물경 제에서 어떻게 움직이는지 보여주기 때문이다. 경영학과 마케팅 이라는 두 과목을 통해 실무와 이론의 두 측면에서 기업에 근무하 는 사람에게 필요한 구체적인 지식을 배울 수 있다. 이 두 과목은 전공을 불문하고 반드시 공부해야 한다. 전공을 가릴 것 없이 80% 이상이 기업에 취업하는 현실에서 기본적인 비즈니스 구조 정도

4장 직업인으로서의 음악인

는 알아 둘 필요가 있기 때문이다.

자격증을 취득해 놓으면 아주 유리하다. 기본적으로는 운전 면
허, 어학 자격증, 한글과 영문 워드프로세서 자격증, 부기나 회계
에 관한 자격증, 포토샵과 영상편집 자격증 등은 필수로 자리 잡은
지 오래다.

⋮ 이력서 작성하기

회사에 지원할 때에 응시원서를 작성하고 자기소개서를 제출하
며 면접 과정을 거쳐야 한다. 자소서라고 줄여 말하는 자기소개서
는 특히 중요하다. 자기소개서를 통해 지원자의 성향과 기질, 취미,
특기 등을 파악할 수 있지만 그에 앞서 문서작성 능력과 논리의 일
관성, 글에 대한 성실성, 소통 능력 등을 파악할 수 있기 때문이다.

문서작업에서 중요한 것들을 알아보자. 이력서와 자기소개서 등
의 응시원서는 사실 여부를 분명하게 밝혀야 한다. 학교 입학과 졸
업 연도, 경력이 있다면 언제부터 언제까지인지에 대한 정확한 정
렬이 중요하며 기본적인 맞춤법, 띄어쓰기를 확실하게 검토하고
오탈자가 없도록 확인해야 한다.

음악 전공자들 대부분은 이력서를 작성하는 것이 낯설고 흔하지 않을 것이다. 나 또한 그랬다. 출강을 위해 이력서를 작성하는데, 어떤 양식으로 어떤 내용을 작성할지 막막했다. 독일에서는 Lebenslauf라는 이력서를 작성하여 여러 군데 보내기도 하였는데, 독일의 경우 간략하게 나열하고 정렬하는 식의 이력서를 원한다. 한국의 경우 자기소개서가 덧붙여져 서술해야 한다는 어려움이 있었다.

이력서 중에서 가장 눈에 띄는 부분은 프로필 사진이다. 최대한 잘 촬영된 고화질의 사진을 사용하라. 문자보다는 사진에 먼저 눈이 가기 때문이다. 보통 이력서를 보면 왼쪽 위에 사진이 위치하는데, 사람의 눈은 왼쪽에서 오른쪽의 순서로 보는 경향이 있어 이력서뿐만 아니라 어떠한 홍보물과 중요서류를 작업할 때 왼쪽에서 시선을 사로잡아야 한다.

경력 사항에는 입사하고자 하는 회사의 업무와 전혀 관계없는 내용을 중요한 내용인 것처럼 기록해서는 안 된다. 학력과 경력 사항은 최근 순서대로 작성하며 모든 정보는 가능한 최대한 구체적으로 작성하라.

자기소개서를 작성할 때의 원칙은 사실을 기반으로 작성해야 하는 것이다. 학력과 경력 위조, 논문표절 등은 이후 본인에게 큰 걸

림돌이 된다. 글을 작성할 때 포괄적, 추상적, 감성적으로만 작성한다면 인사담당자의 관점에서 쓸모없는 글이 된다.

구어체의 사용을 자제하라. 글을 쓸 때 사용되는 단어와 일상에서 말하는 단어들에는 차이가 있다. '진짜', '그러니까'와 같은 습관적 구어체는 지양하는 것이 좋다. 중문과 복문을 피해 깔끔하게 작성하는 것도 중요하다. 글이라는 것은 가독성이 좋아야 하며, 가독성을 높이려면 정렬과 띄어쓰기에도 신경을 써야 한다. 글자 간 간격과 줄의 간격도 고려할 요소이다.

이렇게 읽고도 잘 모르는 것이 당연하다. 어떤 일이든 처음의 시작은 모방이다. 잘 작성된 타인의 글들을 많이 읽어보고 분석하며 모방을 시작으로 본인의 글을 작성해 나가다 보면 언젠간 스스로 좋은 글을 쓸 수 있게 될 것이다.

좋은 글을 쓰는 방법과 책을 집필하는 방법 등을 다루는 책들이 많다. 인터넷 검색만으로는 부족한 정보를 책으로 얻을 수 있기에, 추천하는 책들로는 고수유의《글쓰기가 두려운 그대에게》, 조영석의《퍼스널 브랜딩 글쓰기》DaiGo의《끌리는 문장은 따로 있다》, 야마구치 다쿠로의《템플릿 글쓰기》등의 책들을 읽어보고 공부하기를 권한다.

책을 구매하고 읽는 것도 좋지만, 가까운 공공도서관에 방문하여 글쓰기에 관련된 책들이 모여 있는 서가에 가서 여러 권의 책들을 펼쳐 살펴보고 그중 좋은 책들에서 필요한 정보들을 뽑아내는 능력을 키우는 것도 중요하다. 도서관마다 장서 분류 기준이 조금씩 다를 수 있지만, 글쓰기와 관련된 책들은 한국 십진분류법(KDC)에 따라 802로 많이 분류된다. 뒤에 소수점이 더 붙을 수 있지만 우선 802 서가를 찾는다면 그 주변으로 관련 도서들이 분류되어서 모여 있으니 먼저 도서관에서 책을 찾아본 후, 정말 필요한 책을 구매하여 밑줄긋기와 메모를 통해 책을 읽고 배우는 것이 중요하다.

⋮ 프리랜서 직업인

취업과 창업을 준비하는 과정이거나 혹은 퇴사하여 프리랜서로 살기로 한 경우, 프리랜서 직업인의 삶을 살아가게 된다. 프리랜서의 장점이라면, 정해진 일만 하지 않고 때때로 원하는 다양한 일을 하며 돈을 벌 수 있다는 점이다.

음악 전공자의 대표적 프리랜서 활동은 개인레슨과 객원 활동이다. 다른 일들로는 외주를 받아 작곡이나 편곡 등의 일을 할 수도

있다. 하지만 음악 전공자라고 무조건 음악 관련한 일만 하라는 법은 없다. 자격증이 있다면 어디에서든 활동할 수 있다.

N잡의 시대 아닌가. 영상편집 능력과 포토샵, 레코딩 기술을 갖추고 있다면 크몽, 탈잉, 당근알바, 숨고 등을 통해 외주업무를 받아 일을 할 수 있다. 바리스타 자격증이나 한식, 중식, 양식 조리사 자격증이 있다면 요식업에서 파트타임 근무를 할 수도 있다. 이외에도 자격을 요구하지 않는 편의점 아르바이트나 배달, 가사도우미 등 할 수 있는 일은 많다. 의외로 우리가 무시하는 몸 쓰는 일들이 돈을 많이 번다.

우연히 〈나 혼자 산다〉를 보던 중, 배우 이유진이 출연한 편을 시청하였다. 배우 생활을 하며 가장 인지도 있는 작품으로는 〈삼남매가 용감하게〉에 출연하며 아버지 또한 유명 배우이다. 〈프로듀스 101〉에도 참가했지만 데뷔하지 못하고 탈락했던 과거가 있다.

〈나 혼자 산다〉에 나온 이유진 배우는 반지하 방에 월세를 내며 셀프 인테리어를 통해 남부럽지 않은 감성 넘치는 집을 만들었다. 처음 집이 공개되었을 때, 역시 배우는 돈이 많으니까 저런 감성인테리어도 쉽게 하겠거니 했지만 이후 공개된 그의 모습에서 놀랐고 자신을 돌아보며 반성하게 되었다.

이유진은 친구이자 동료 배우 유경선과 함께 철거 아르바이트, 폐지와 고물 수거 후 재활용 업체에 판매하기 등 돈이 되는 다양한 일을 하고 있었다.

자립하여 일하며 보람을 느끼고 하루하루 소박한 행복을 찾아 살아가지만, 배우의 꿈과 직업은 놓지 않으며 오디션에 지원하는 이유진과 유경선 두 배우의 모습을 보며 클래식 음악 전공자들은 온실 속 화초처럼 너무 귀하게만 살아온 게 아닌가 하는 생각이 든다.

음악 전공자가 할 수 있는 일들이 뭐가 있냐고 묻는다면 되묻고 싶다. 철학 전공자나 국어국문학과를 나온 전공자들은 어떤 일을 하고 있으며 연극영화과, 정치외교학과를 졸업한 학생들은 지금 어떤 일을 하고 있는가.

전공 분야에서 직업을 찾아 일하며 안정적 생활을 할 수 있는 사람들의 비중은 절반 정도밖에 되지 않을 것이다. 타과생들 또한 졸업 이후 전혀 다른 직업을 가지고 일하다가 어느 정도 경력과 재력을 갖춘 후, 본인이 하고 싶었던 전공 관련업으로 이직하거나 창업하는 경우가 많다.

비영리단체 창단과
음악사업

음악을 전공하고 무대에 서며 학생들을 지도하는 음악 전공자들은 연주단체나 예술단체에 소속되거나 창단하여 운영해야 한다. 연주회를 기획하는 과정 중 기획사를 통하지 않고 셀프로 개최하는 공연을 보면 간혹 주최와 주관 그리고 후원이 공백으로 남아 있는 경우를 볼 수 있다. 이는 자신의 자비로 공연한다는 것을 일반 관객들에게도 알게 하는, 보여주기 싫은 발을 내미는 격이다.

공연대행사나 기획사를 통해 공연을 계획하고 연주한다면 좋겠지만, 매번 의뢰하기에는 비용을 무시할 수 없다. 2016년부터 한국에서 매년 피아노 독주회를 해오며 느낀 것은, 처음에는 그저 독

주회를 개최한다는 것에 들뜨고 보람 있었지만, 해를 거듭할수록 자비로 독주회를 하는 것을 남들이 알게 하고 싶지 않았다. 한국에서 피아노를 가르쳐 주신 전지훈 선생님의 어머니이시자 아마데우스 서울아트콩쿠르의 대표를 맡고 계신 은사 김대숙 선생님께 부탁드려 2018년부터는 주최와 후원에 아마데우스 이름을 쓰고 홍보물을 제작하였다. 2022년에는 아마데우스 이름으로 사업자등록증과 세금계산서도 발행하며 초청연주회를 진행하였다.

이렇게 매번 부탁드리는 것도 죄송스럽고 민망한 일이다. 이런저런 고민을 하던 중, 어릴 적부터 목표해 오던 음악사업을 시작해 보고자 예술단체 판타지아를 창단하였다.

예술단체 판타지아(Fantasia)는 형식의 제약을 받지 아니하고 악상의 자유로운 전개로 작곡한 낭만적인 악곡이라는 뜻을 가진 이탈리아어를 이름으로 정하여 예술인의 상상력을 표현하는 데에 함께하고자 만들어진 비영리단체이다.

판타지아는 아티스트들과 영아티스트 그리고 플랫폼을 운영하는 데에 관심 있는 사람들을 이어주는 연결 플랫폼이 되고자 하며, 각자 필요한 부분을 찾아 줄 수 있는 상호보완적이며 생산적인 단체가 되는 것을 목표로 한다.

단체의 주요 목적으로는

- 클래식 연주 공연기획
- 순수예술 전시기획
- 문화예술 교육활동
- 음악 콩쿠르 및 공모전 주최
- 음악예술인의 플랫폼 형성

등이 있으며, 현재 클래식 음악 관련하여 다양한 사업을 진행 중이다.

⋮ 비영리단체란?

비영리단체(Nonprofit organization, NPO)는 소유자나 주주를 위해서 자본의 이익을 추구하지 않는 대신에 그 자본으로 어떠한 목적을 달성하는 단체를 말한다.

비영리조직, 비영리기관이라고도 불린다. 흔한 예로 자선단체(Charitable organizations), 노조(Trade unions), 그리고 공공 예술 전시를 위한 조직이다.

통상적인 용어로는 정부 조직은 포함하지 않는다. 따라서 비영리단체이면서 민간단체(NGO)인 경우를 약칭으로 비영리단체

(NPO)로 호칭하는 경우가 있다. 넓은 의미로는 특수법인, 인가법인 등을 비롯한 전국 각 시·군·구에 등록된 종교단체(교단, 종단 등), 공공 단체(공법인)도 포함한다. 좁은 의미로는 비영리로 사회공헌활동 또는 자선활동을 하는 시민단체를 가리킨다.

비영리단체의 반의어는 영리단체이다. 이러한 분류는 단체를 영리 목적과 비영리 목적으로 나누는 것으로, 해당 단체가 법인인지 아닌지와는 관계가 없다.

비영리 단체에는 공익(사회 전체의 이익)성을 갖는 것과 공익(공동의 이익)성을 갖는 것, 두 종류가 있다.

> 1. 영리를 목적으로 하지 않고, 또한 사회 전체의 이익을 목적으로 하는 단체
>
> 조직 예: 사회적지원활동 단체·학교·병원·간호시설·직업훈련시설·묘지 등의 운영단체 등
> 법인 예: 재단법인, 사단법인, 학교법인, 사회복지법인, 직업훈련법인, 종교법인 등
>
> 단, 실질적으로 공동의 이익을 목적으로 하는 동창회·사업자단체 등에 대해서도, 공익성을 주장하여 재단법인·사단법인

4장 직업인으로서의 음악인

등으로 된 사례도 다수 존재한다.

2. 영리를 목적으로 하지 않고, 공동의 이익을 목적으로 하는 단체

조직 예: 동창회·동호회·사업자단체 등
법인 예: 중간법인·의료법인·사업 조합 등

종종 비정부단체(Non Governmental Organization, NGO)와 혼동되는 경우가 있으나, 주로 국제 정치 현장에서 쓰이는 말이다. NGO의 대부분은 비영리단체이지만 법인 회사 등의 영리단체도 NGO가 될 수 있다.

문화예술과 관련된 비영리법인은 사단법인, 재단법인, 사회적조합이 있고, 사단법인, 재단법인, 사회적협동조합이 공익목적의 활동을 하면 공익법인에 해당할 수 있다.

이외에도 임의단체로서 비영리로 예술활동을 할 수 있다. 사단·재단법인과 사회적협동조합은 법인격이 있으므로 세법을 적용할 때 법인세법이 적용된다. 임의단체의 경우에도 국세기본법에 따라 법인격이 없지만 세법을 적용함에 있어서는 법인으로 보는 단체에 해당하므로 법인세법을 적용하게 된다.

비영리단체와 법인은 수익을 구성원에게 분배하지 않는다는 규정이 있다. 하지만 법인세 납부 시 근로자 연말정산과 지급명세서, 원천징수 신고를 의무로 규정한다. 비영리법인도 근로계약서를 작성하고 직원을 고용해 급여를 지급할 수 있다. 단체의 구성원과 단체를 운영하는데 필요한 직원은 별개로 보기 때문이다. 단체의 수익을 구성원에게는 배분하지 않지만 단체의 운영을 위해 사용하는 것은 가능하기 때문이다.

단체의 원활한 운영을 위해 회계담당직원 등을 고용하는 것은 단체의 수익을 운영에 사용하는 일이기 때문에 별개로 생각해야 한다. 이때 지급한 금액을 국세청에 정확히 신고하기만 하면 된다.

다른 비영리법인과 달리 임의단체는 고유번호증을 발급받는데, 임의단체는 실무적으로 세법에 따른 관리번호인 사업자등록번호를 발급받지 않으므로 고유번호를 이용해 세법에 따른 의무를 이행하기 위함이다.

비영리 임의단체의 법인세 신고 목록으로는
-원천징수 이행상황신고(소득을 지급한 경우 소득세를 원천징수하여 납부)
-지급명세서 제출(소득을 지급한 사람들의 명단과 지급액에 대한 명세서)
-사업소득, 근로소득에대한 간이지급명세서 제출

(사업소득과 근로소득을 지급한 내역이 담긴 명세서 제출)

-근로자 연말정산(비영리법인이나 단체의 근로자에 대한 1년 급여 연말정산)

-매입처별 세금계산서, 계산서의 합계표 제출

(발급받은 매입처별 세금계산서, 계산서 등의 적격증빙자료의 합계표를 제출)

이 있다.

비영리단체 설립을 위한 과정

예술단체 판타지아와 같은 비영리 임의단체를 창단하고 영리활동을 하려면 어떤 것들을 준비해야 할까?

비영리 임의단체의 등록신청과 서류 준비 및 사업계획서 제출 등 일련의 과정들은 행정사를 통해 대행하는 것을 추천한다. 처음 단체를 만들고 등록하려는 우리에게 관공서의 벽은 높으므로 행정사를 통해 일을 진행하는 것이 수월하고 성공의 가능성이 높다.

만약 개인이 스스로 하려고 시도하다가 여러 번 어려움과 좌절을 겪게 되면 거기에서 단체창단이 무산 될 수도 있으므로 목표를 이루는 데에 필요한 투자는 하도록 하자.

행정사를 통해 안내받겠지만 비영리 임의단체를 만드는 데 필요한 서류들은,

1. *정관*
2. *회원명부*
3. *창립총회 회의록 및 참석자 명부*
4. *임원과 이사 선출에 대한 동의서*
5. *임대차계약서*
6. *사업계획서*(영리활동을 하려면 사업자등록증을 필수로 발급받아야 함)
7. *법인으로 보는 단체의 등록신청서*
8. *대표자 신분증과 인감증명서*
9. *단체사용 인장*
10. *대표자 선임 신고서*

위의 서류들이 준비되면 담당 지역 세무서에 방문하여 비영리 임의단체와 사업자등록을 진행하게 된다. 이때 비영리 임의단체는 법인으로 보는 단체이기 때문에 개인사업자가 아닌 단체의 이름으로 법인사업자등록증이 발급된다.

◇ **법인이란?**

법인은 자연인에 의하는 목적을 달성하기 어려운 사업을 수행할 수 있게 하려고 사람의 결합이나 특정한 재산에 대하여 자연인과 마찬가지로 법률관계의 주체 지위를 인정한 것이다.

법인은 크게 공법인(公法人)과 사법인(私法人), 영리법인(營利法人)과 비영리법인(非營利法人), 사단법인과 재단법인, 내국법인과 외국법인 등으로 나누어진다. 법인의 설립에 대한 입법 태도에는 여러 가지가 있다. 회사와 노동조합 등은 준칙주의, 민법상의 비영리법인, 증권거래소 등은 허가주의, 한국은행 · 대한주택공사 등은 특허주의, 농업협동조합 · 상공회의소 등은 인가주의, 변호사회 · 의사회 등은 강제주의에 의하며, 자유설립주의는 채택되고 있지 않다.

법인은 특별한 규정이 없는 한 당해 법인을 규율하는 법률에 따라 정관(定款)의 작성을 비롯한 필요한 요건을 갖추고, 주된 사무소의 소재지에서 설립등기(設立登記)를 함으로써 성립한다(〈민법〉 제33조, 상법 제172조 등). 법인의 소멸은 해산과 청산을 거쳐서 행하여진다. 법인은 해산만으로는 소멸하지 않으며 청산이 사실상 종료됨으로써 소멸한다(〈민법〉 제81조).

법인에는 의사결정기관으로서 사원총회, 대표 · 집행기관으로서 이사, 감사기관으로서 감사가 있다. 사원총회는 사단법인에서는 필수기관이나 재단법인에서는 있을 수 없으며, 이사는 사단법인과 재단법인 모두의 필수기관이고, 감사는 임의 기관이지만 필수기관으로 규정되는 예도 있다(〈공익법인의 설립 · 운영에 관한 법률〉 제5조 등). 특별하게 이사회와 대표이사를 필수기관으로 하는 예도 있다(〈상법〉 제389 · 390조, 〈정부투자기관관리기본법〉 제9조 등).

비영리 임의단체의 고유번호증과 법인사업자등록증이 발급된 이후, 단체통장과 법인카드 발급을 위해 은행에 방문하여야 하는

데, 신규 발급 시 대표자가 직접 방문해야 한다.

이후 경비 처리 시 지출결의서를 작성한 후 결재하여 모았다가 납세 기간이 되면 제출한다.

사업을 할 때 필요한 기초지식은 꼭 습득하자. 예를 들어 공연을 기획하고 진행하는 과정에서 필요한 사업지식으로는 공연장 대관과 부대 시설, 홍보물 제작과 배포, 그리고 현장 스태프 고용에 필요한 비용처리가 되겠다.

외주를 맡긴 거래처에는 세금계산서를 꼭 발행해 달라 요청하여야 하며, 발생한 소득이나 지급하는 금액에 대해서는 납세의 의무를 성실히 지켜야 한다.

보통 재화나 서비스에는 부가가치세가 포함되어 있는데, 견적서를 받아보면 서비스나 물품의 지급 가액과 부가세를 따로 표시한 후 합계 금액을 아래에 표기한다. 지급하게 되는 금액은 총합계 금액이지만 그 안에 부가세가 포함되어 있음을 나타내는 것이다.

예를 들어 콩쿠르를 주최하고 콩쿠르 접수비를 10만 원으로 책정한다면 이 10만 원에는 접수 비용과 부가세가 함께 포함된 가격

이다. 부가세 계산이 어렵다면 네이버에 부가세 계산기를 검색한 후 웹사이트에서 자동 계산되는 부가세를 입력하면 된다. 콩쿠르 상금의 경우 기타소득의 원천징수를 해야 하는데, 상금이 100만 원이면 세전인지 세후인지 표기하여 오해의 소지를 남기지 않아야 한다.

콩쿠르 현장 스태프나 공연장 스태프를 고용할 때 일용직 근로소득을 지급하게 되는데,

비과세를 제외한 일급 – 15만 원 = 과세표준
과세표준 × 원천징수세율(6%) = 산출세액
산출세액 – 근로소득공제 (55%) = 최종세액

위의 계산법을 사용하여 스태프에게 지급하는 금액에서 원천징수 하거나 면세하면 된다.

◇ **원천징수란?**
근로자에게 지급하는 소득에 대해 근로자가 내야 할 소득세를 지급자가 미리 납세하는 것이다. 예술인 고용보험도 가입해야 한다.

이외에도 법인세 신고 기간과 부가가치세 신고 기간을 정확히 알고 있어야 하며 근로소득, 사업소득, 이자소득, 배당소득의 차이와 근로계약과 4대 보험 등 사업에 필요한 기초지식은 어떤 수단과 방법을 가리지 않고 습득하라. 가까운 도서관을 방문하여 관련 도서를 무작정 찾아 미친 듯이 읽거나 유튜브와 같은 영상매체를 통해 강의를 듣는 것도 추천한다. 요즘은 유튜브의 세무사나 행정사들이 세법 관련 영상들을 많이 올리는데, 일반인들도 여러 번 보고 배우면 이해할 수 있다.

⋮ 예술단체 판타지아

예술단체 판타지아에 대하여 소개하려고 한다. 비영리단체 및 법인의 설립의 예시로 아직 신생 예술단체이지만 판타지아를 통해 예술단체가 어떤 것인지와 어떤 일들을 할 수 있는지를 공유하고자 한다.

우선 예술단체 판타지아는 '비영리 임의단체'이다. 또한 사업계획서 제출 후 승인받은 '비영리법인 사업자'이기도 하다. 예술단체 판타지아는 그 자체로 하나의 법인으로 보는 단체이다. 법인이란, 기업이나 단체에 인격을 부여하는 것을 말한다.

비영리 임의단체이자 법인인 판타지아는 정기적인 과세 의무가 없다. 현재 아티스트와 영아티스트를 모집하고 있으며 기획연주와 음악 콩쿠르 주최, 마스터클래스와 세미나 주최 등을 주력사업으로 하고 있다.

판타지아의 경우 비영리단체이므로 회원들에게 수익을 분배하지 않으며 회비를 걷는다. 이러한 점이 이해되지 않을 수 있는데, 동호회 활동에 회비를 걷는 것과 같다고 생각하면 이해할 수 있다. 모인 회비를 통해 단체의 구성원들과 함께하는 공연과 행사를 기획한다.

판타지아에 소속된 예술가와 영아티스트들은 어디서든 소속이 있음에 당당할 수 있고, 혼자가 아닌 여러 명이 모여 무엇이 되든 해볼 용기를 낼 수 있다.

판타지아는 운영팀과 아티스트를 분리하였다. 운영팀은 음악 전공자가 아니라도 상관없이 단체운영의 실무를 맡아 회계, 마케팅, 매니지먼트를 담당한다. 아티스트는 대외적 활동을 통해 단체를 알린다.

단체운영을 위한 준비로 홈페이지와 업무를 위한 내부망 설비가

필요한데, 신생이고 자본금 없이 시작한 만큼 네이버 모두(modoo. at)를 통해 홈페이지를 제작하였고, 무료 서비스로 사용 중인 네이버웍스(Naver Works)에서 운영팀 업무를 진행 중이다. 네이버웍스의 경우 앱 다운로드도 가능하여 활용도가 높다.

내부 메신저를 통해 업무를 주고받고, 게시판과 체크리스트, 업무 배정도 가능하다. 구글 워크스페이스(Google Workspace) 또한 유용하다. 판타지아 비즈니스 계정을 생성하여 구글 드라이브와 닥스, 구글 스프레드시트 등 다양한 기능을 사용 중이다. 파일을 주고받기에 클라우드 시스템은 매우 편리하다.

홍보 매체로는 인스타그램 계정을 만들어 운영 중이다. @art_organization_fantasia 계정을 운영 중이며 실물 전단을 배포하는 작업 또한 진행하였다.

⋮ 대표가 되는 것

기왕 뭔가를 한다면 대표가 되는 것이 좋지 않겠는가. 물론 대표가 되는 것은 쉽지 않다. 대표는 하나의 단체를 총괄하여 책임지는 역할이기에 부담이 막중하다.

4장 직업인으로서의 음악인

처음 음악사업을 해보려고 결심하고 난 후 마주한 것은 어려운 법과 규칙이었다.

20대 초반에 잠시 네이버스마트스토어를 운영하며 개인사업자로 짧게나마 사업을 해본 경험과 선생님들의 경험을 여쭙고 인터넷에 올라온 다양한 관련 지식을 습득하는 것에만 3달 가까이 걸렸다.

아마데우스 서울아트콩쿠르의 경우 개인사업자이며 대부분 음악 관련 사업으로 연습실과 홀 등 공간임대와 콩쿠르 개최, 마스터클래스 개최를 하는 사업자들은 개인사업자의 대부분이다.

하지만 나의 경우 초기자본금이 없다시피 했으며 가지고 있는 공간도 없고 함께 할 사람이라고는 혼자뿐인 상황이었다. 결국 눈을 돌린 방향은 비영리 임의단체였다.

비영리 임의단체는 말 그대로 영리활동을 하지 않는 단체이다. 동아리 모임과 조기축구회, 동호회 등의 단체가 국가에 지정단체로 등록을 한 후, 회비를 투명하게 관리하고 운영하며 국가에서 주최하는 공모사업에도 참가할 수 있는, 과세 대상이 아닌 비과세로 운영할 수 있지만 사업자 신청을 통해 영리활동과 세금 납부도 가

능한 그러한 형태의 단체이다.

예술단체 판타지아는 비영리 임의단체 등록신청과 함께 사업자 등록 신청을 하여 현재 비영리 임의단체이면서 비영리법인 단체이다. 정기적인 법인세의 납부 의무가 없으며, 영리활동을 통해 얻은 이익을 구성원에게 배분하지 않는 것을 원칙으로 하고 소득이 발생 시 납세의 의무가 있다.

판타지아에서 처음 시도한 것은 온라인 피아노 콩쿠르다. 제1회 판타지아 영아티스트 피아노 콩쿠르를 주최하였는데, 당시 접수 인원이 얼마나 될지도 예측이 안 되는 상황인 데다가 섣불리 대관하기도 어려웠으므로 온라인 콩쿠르로 진행하였다. 이 과정에서 지출결의서를 작성하여 필요한 자금을 투명하게 결제하였고, 외주를 맡긴 거래처들에서는 세금계산서를 발행받아 납세의 증빙자료로 사용하였다.

콩쿠르 진행 과정에서 외주를 맡긴 것을 언급하였는데, '아웃소싱'의 중요성은 매우 크다.

어떠한 일을 하는 데에 있어 사람이 필요한 것은 당연하다. 하지만 필요하다고 모두를 고용하여 직원으로 데리고 있으며 급여를 지급하기는 사실상 어렵다. 물론 규모가 커지고 아웃소싱보다 내

부의 직원들이 처리하는 것이 더 효율적인 대기업이 된다면 각 분야의 실무자들을 데리고 있는 것이 맞다.

　소규모의 예술단체나 사업자들에게 아웃소싱은 일회성 직원고용과 같다. 홍보물 제작 과정에서 인쇄작업과 인쇄물 배포 작업을 직접 하지 못한다면 외부의 업체에 맡길 수 있다.

꼭 읽어봤으면 하는 책들

《예술인 필독서》

안효준, 바른북스 출판사

《퍼스널 브랜딩 책쓰기》

조영석 저, 라온북

《스틱!》

칩 히스 · 댄 히스 저, 웅진지식하우스

《들으며 배우는 서양음악사》

허영한 저, 심설당

《음대생 진로 전략서》

정은현 저, 리음북스

《세이노의 가르침》

세이노 저, 데이원

《인스타 브레인》

안데르스 한센 저, 동양북스

《음악형식론》

윤양석 저, 세광음악출판사

《음대 나와서 무얼 할까》

고혜원 저, 안그라픽스

《럭키드로우》

드로우앤드류 저, 다산북스

《완전한 연주》

케니 워너 저, 현익출판

《악기론》

김달성 저, 세광음악출판사

《린치핀》

세스 고딘(Seth Godin) 저,
라이스메이커

《프로페셔널 스튜던트》

김용섭 저, 퍼블리온

《더 시스템》

스콧 애덤스(Scott Adams) 저,
베리북

《아웃스탠딩 티처》

김용섭 저, 퍼블리온

《내 생각과 관점을
수익화하는 퍼스널 브랜딩》

촉촉한마케터(조한솔) 저,
초록비 책공방

《사피엔스》

유발 하라리 저, 영사

《나는 4시간만 일한다》

팀 페리스(Tim Ferriss), 다른상상

《몰입의 즐거움》

미하이 칙센트미하이 저, 해냄

| 참고문헌 |

고혜원 저, 《음대 나와서 무얼 할까》, 안그라픽스, 2015

정은현 저, 《음대생 진로 전략서》, 리음북스, 2020

조영석 저, 《퍼스널 브랜딩 책쓰기》, 라온북, 2023

송원재 저, 《호모 라보르의 직업 바이블》, 새로운사람들, 2008

안효준 저, 《예술인 필독서》, 바른북스, 2023

Charles Rosen, Der Klassischen Stil

찍어 먹는 음향학의 기초(1-2), 네이버 지식백과

음악형식분석 · 악곡의 형식, 위키백과, 우리 모두의 백과사전(wikipedia.org)

김규태 · 문성희 저, 《음악분석 방법과 실제》, 음악춘추사, 2011

윤양석 저, 《음악형식론》, 세광아트, 1991

김용 · 곽덕주 · 김민성 · 이승은 저, 《코로나 이후의 교육을 말하다: 관계, 본질, 변화》, 지식의날개, 2021

김용섭 저, 《아웃스탠딩 티쳐》, 퍼블리온, 2023

수요-공급 곡선, 네이버 지식백과

법인[juridical person, 法人], 두산백과 두피디아, 두산백과

허영한 외 6인 저, 《새 들으며 배우는 서양음악사 1, 2》, 심설당, 음악학연구소 발행

Brown, Howard. *Music in the Renaissance*. New Jersey: Prentice Hall. Inc.,1976

Fuller, Sarah. *European Musical Heritage 800-1750*. New York: Alfred A Knopf, Inc.,1987

Grout, Donald J. *A History of Western Music*. New York: W. W. Norton & Company, 1973

Hindley, Geoffrey ed. *Larousse Encyclopedia of Music*. New York: Excalibur Books, 1982

Machlis, Joseph. *The Enjoyment of Music*. Revised ed. New York: W. W. Norton, 1951

Parrish, Carl. and Ohl, John. *Masterpieces of Music Before 1750*. New York: W. W. Norton, 1951

Stolba, K. *The Development of Western Music: A History*. 2nd. ed. Madison: Wm. C. Brown

Strunk, Oliver. *Source Readings in Music History*. New York: W. W. Norton, 1950

Newman, William S. *The Sonata in the Baroque Era*. New York: W. W. Norton & Company, 1960

Houle, George. *Meter in Music, 1600–1800: Performance, Perception, and Notation.* Bloomington & Indianapolis: Indiana University Press, 1987

Abraham, Gerald ed. *The New Oxford History of Music, vol. VIII: The Age of Beethoven 1790–1830.* London: Oxford University Press, 1982

Blaukopf, Kurt. *Musik im Wandel der Gesellschaft.* Darmstadt: Wissenschaftliche Buchgesellschaft, 1996

Dahlhaus, Carl hg. *Die Musik des 18.Jahrhunderts.* Neues Handbuch der Musikwissenschaft, Bd. 6. Laaber: Laaber–Verlag, 1980

Dahlhaus, Carl hg. *Die Musik des 19.Jahrhunderts.* Neues Handbuch der Musikwissenschaft, Bd.6. Laaber: Laaber–Verlag, 1980

Crocker, Richard L. *A History of Musical Style.* New York: Dover Publications, Inc., 1986

Danuser, Hermann. *Die Musik des 20.Jahrhunderts*. Laaber Verlag, 1996

Griffiths, Paul. *Modern Music and after: Directions since 1945.* Oxford University Press, 1995

Heister, Hans–Werner und Sparrer, Walter–Wolfgang. *Komponisten der Gegenwart I, II, III. Edition text–kriti*k, 1992

Karkoschka, Erhard. *Das Schriftbild der neuen Musik.* Moeck, 1984

Morgan, Robert P. *Twentieth–century Music: A History of Musical Style in Modern Europe and America.* New York: Norton, 1991

Chat Gpt, Open Ai

음악해서
뭐 먹고 살래?

초판 1쇄 발행 2024. 8. 12.

지은이 김주상
펴낸이 김병호
펴낸곳 주식회사 바른북스

편집진행 박하연
디자인 한채린

등록 2019년 4월 3일 제2019-000040호
주소 서울시 성동구 연무장5길 9-16, 301호 (성수동2가, 블루스톤타워)
대표전화 070-7857-9719 | **경영지원** 02-3409-9719 | **팩스** 070-7610-9820

•바른북스는 여러분의 다양한 아이디어와 원고 투고를 설레는 마음으로 기다리고 있습니다.
이메일 barunbooks21@naver.com | **원고투고** barunbooks21@naver.com
홈페이지 www.barunbooks.com | **공식 블로그** blog.naver.com/barunbooks7
공식 포스트 post.naver.com/barunbooks7 | **페이스북** facebook.com/barunbooks7

ⓒ 김주상, 2024
ISBN 979-11-7263-082-9 03600